王師 著

蔡曉松 採訪整理

我的編輯伙伴說，在跟書店介紹 2024 重
點書時，一提到《幹話力》的書名，高
層都噗嗤笑了出來。我會不會突然變成
暢銷書作家？我還沒有做好心理準備。
幹話力
木馬文化

2023.12.15 王印

To see the world, things dangerous to come to,
to see behind walls, draw closer,
to find each other and to feel.
That is the purpose of life.

開拓視野，看見世界，貼近彼此，
感受生活，這就是生活的目的。

——電影《白日夢冒險王》 *The Secret Life of Walter Mitty*

到底誰才是誰的師父

——李亞梅

在台灣電影圈無人不知無人不曉的王師要出書了。這肯定是行銷人得發揮專長，到處敲鑼打鼓的事。

王師常跟我說，我是帶他入門做國片發行的師父，但我聽了總覺得汗顏，他才是我發行工作的前輩啊。這一次他出書，又用了同樣的理由請我幫他寫推薦序，我一方面覺得義不容辭，一方面覺得剛好可以趁機釐清我們的師徒關係，以正視聽。

誠如王師書中所言，他認識我是在金馬影展工作期間*。因為他當時的工作屬性，是影展中為數最多的短聘人員，也就是

*見本書第二章

影展即將展開籌備工作時聘用，影展結束後就會離職的工作人員。短聘人員進來時，通常是影展工作如火如荼，每天忙得不可開交的時候，彼此互動的機會並不多。因此，當時與他的交流並不多，只覺得有經驗的人才加入影展團隊，不用教，可以省很多事。

對王師真正產生深刻的印象，是他到光點任職，負責排片工作時。那時候他排了一部國片，台北獨家上映，加上映演補助，他盤算怎麼都不會虧。沒想到電影上片後，每天票房掛蛋。他跟我通電話時，哈哈大笑說，如果我要去看，可以直接 VIP 包場。我當時覺得這人心理素質強大，抗壓性真強，太適合做電影這一行了，但可能不太精明，如意盤算打不好，應該不太能做生意賺錢。

我們真正共事，是我成立穀得電影公司，做了《海角七号》行銷，意外創下國片票房紀錄後。當時全台灣電影圈以為我們的團隊是做電影行銷的天才，因此一堆案子找上門。但其實我是誤打誤撞，跟著「原子映象」的發行團隊做了一部《刺青》，

在台灣電影票房一百萬就能稱霸的時代，上千萬的票房表現亮眼，因而順勢跨入電影行銷的領域，彼時的我對電影發行知之甚少，團隊每一個人的電影發行經驗都比我豐富，都是我求教的對象。是否繼續從事電影發行工作，我也沒有時間深思。在上門的案子一部接一部，但人手不足，經驗也不是太夠的情況下，團隊建議我找了當時可能人生正處於迷茫階段，還沒有找到身心安放之處的王師，他一口答應加入，我們因此一起發行了當時委託我們的幾部電影：《征服北極》、《有一天》、《台北星期天》、《被遺忘的時光》等，創下了許多聲量與紀錄。

我在那時清楚看見王師在電影行銷上的天賦。他因為交遊廣闊，學識不拘一格，常有許多人脈與想法可以提高電影行銷的廣度與深度。比如發行《台北星期天》時，因為菲律賓外勞的主題，戲院並不看好票房，導致我們在安排戲院時遭遇許多困難。但身為媒體公關的王師努力不懈地溝通版面，有一天居然拿下了影劇版的大版面，也促成當時極紅的《全民大悶鍋》模仿了電影中菲律賓演員的角色。電視播出時，辦公室的情緒嗨到最高點，因為以我們這樣一部非主流題材，全台戲院不超過十

家規模的小片居然可以攻克電視，簡直是人生的高光時刻。

　　再比如發行《被遺忘的時光》時，王師提出了幾個讓這部片成功的關鍵做法。他首先貢獻了片名，將蔡琴的經典名曲套用在這部講述失智老人，題材依舊不討喜的紀錄片上，大大提升了影片的記憶度與情感連結。其次，他建議找設計師手繪電影海報，傳達溫暖的影片調性，避免紀錄片予人刻板印象的嚴肅感。在電影包裝上的精準創意，讓影片上映後獲得許多迴響，也讓很多人意識到失智症的存在，更讓出品的天主教失智老人基金會大感意外，覺得用影片溝通的效果遠比他們辦了許多場座談會還好，促使了他們在後來的幾年持續推出影片，關注失智與獨居老人的議題。

　　這些現在看來習以為常的手法，在當時都讓人耳目一新，是王師手到擒來的創意與巧思，也是電影成功的關鍵要素。所以，到底誰才是誰的師父呢？

　　小廟容不了大和尚。雖然極度仰賴王師的人脈、見識和

創意，但我們這樣小規模的公司其實給不了王師太大的發展空間，在合作了幾部片後，王師繼續回到江湖走跳。沒多久，就聽到他和烈姐合資成立牽猴子電影行銷公司。我想他終於找到了可以大展身手的地方。果不其然，牽猴子成立之後，除了有烈姐監製的電影，比如《翻滾吧！阿信》、《總舖師》等大片當基底，讓牽猴子快速地在電影發行圈闖出名號，也靠著議題發酵與包場動員的能力，找到台灣紀錄片發行的關鍵密碼。最有名的代表作，自然是創下台灣紀錄片票房紀錄的《看見台灣》。他總是能精準找到影片的定位和觀眾，並且屢屢推高紀錄片的票房天花板。這樣的能力，讓人望其項背，自嘆弗如。

　　當然，發行奇才也有他的短板。台大工商管理系畢業的他，並不擅長經營管理。風風火火的牽猴子，也曾經因為發展過快，一度經營困難；對紀錄片抱有熱愛與理想的他，也常在代墊發行費的樂觀與善行下，讓公司白忙一場。只能說，幸好，王師出版的不是企業管理相關書籍。幸好，善念終有回報，在適當地瘦身減肥之後，牽猴子又活蹦亂跳了。

　　這些年，我看著王師一部電影接著一部電影地發行，一篇貼文又一篇貼文地在臉書上出現，永遠生氣勃勃，毫不疲累。我想起他曾經風靡一時的名言：「每天早上叫醒我的，不是鬧鐘，而是熱情。」現在，對電影，或者人生，充滿熱情的他，不僅開始慢慢走向電影監製之路，同時還將他這幾年累積的電影發行經驗，毫不藏私地分享給對這一個行業充滿好奇的人，我欣賞和佩服這樣的熱情。

　　這本書並不是結構嚴謹，章節分明，手把手教你如何一步一步認識電影行銷知識的教科書，而是一個熱愛電影的中年大叔，在電影市場裡熱辣滾燙了二十年後的經歷和分享。看的，不只是電影，不只是行銷，更是一個人的信念和人生，更為有機，因而更為有趣。

革命前夕迎王師

———小野（作家）

其實「革命前夕迎王師」這個題目是不通的，因為歷史上的革命黨或是游擊隊要推翻的正是統治者，王師是要保護統治者的。但是，如果王師指的是一個叫做王師的人，這個題目就通了。是的，王師只是一個人。

但是，王師讓我最佩服的地方正是，雖然他只是一個叫做王師的人，可是他卻可以幹話連連，如一波又一波的浪潮掀起千堆雪，弄得真的像是在革命前夕拯救亂世的王師正班師回朝。這正是他最厲害的地方。

王師在 1996 年考入台大商學院，於 2000 年畢業，雖然多讀了一年，但是卻碰上了台灣歷史上相當重要的一年。那一年

台灣第一次政黨輪替。其實 1996 年也是台灣歷史上的關鍵時刻，那一年是台灣歷史上第一次總統直選，在這個極具意義的時刻，引來對岸用飛彈封鎖台海做為威脅，也迎來世界各地記者齊聚台灣報導可能一觸即發的戰爭。為了提供國外記者一些畫面，有些高中教官帶著學生操著木槍踢著正步。

　　我並沒離題。當我們想要描述一個重要人物時，總是試著和他所處的時代相連，因為一個人的一生，往往會被艱難的時代所困，但是有時候貧瘠的時代反而給他施展抱負的機會。我所認識的王師屬於後者，千禧年之後他決定放棄錢途大好的工作環境，轉而投入正處在大黑暗期的台灣電影業，一腳踏入了深淵，只因為他對電影的熱情。更難得的是他竟然可以在這種環境裡玩得開心而痛快。二十年的大風大浪起起伏伏痛痛快快後，他完成了這本書。

　　這是一本怎樣的書呢？在已經很萎縮的出版市場，我們要如何為這本書歸類呢？有一個電影人曾經說過這樣一句名言：「一個無法被類型化，也無法被三言兩語說清夢的商業電影，往

往很難推動，在票房上也難有好的結果。」這句名言和我的經驗相同，於是立即拿出小本子做筆記，為我正在監製的兩部電影做準備。我是認真的，雖然王師是和我兒女同一個世代，但他說的話句句實用，一針見血，甚至經典。剛剛那句話就是他在這本書上「說」的。

是的，是「說」的，不是「寫」的。在我閱讀的初稿上常常出現「哈哈哈」、「太有趣太有趣」這樣的句子，我在猜是不是他用「講」的，然後就變成了一本書，更像是一個人的口述歷史，變成文字。但也因為就是這樣的充滿熱情和亢奮的語氣，使我無法停止閱讀，欲罷不能，像是單獨和他在聊天，而他是知無不言言無不盡的和我聊了一整個晚上。只是一整個晚上都是他一個人暢快淋漓的嗨翻天，一發不可收。現在，終於天亮了，也該輪到我說幾句了。

我並沒有離題，我只是在描述這本書給我的「團隊」成員，協助大家來一起思考，如何用三言兩語來為這本書歸類、定位、甚至想書名。「如果只用一個字來形容這本書，你們想到什麼

字？」「幹！」一個叼著菸的年輕人搶先回答。「兩個字呢？」「好爽。」一個短髮金毛女生大叫一聲。「五個字呢？」「電影人必讀。」有點年紀的創意總監說。「二十個字以內呢？」「王師寫給下一輪不知死活的電影人的備忘錄。」剛剛才進公司的小毛喃喃自語，十九個字。「誤上賊船將錯就錯在惡浪中玩得很開心的傳奇故事。」最資深的劉經理終於開口，果然年紀大的比較囉嗦，二十二個字，而且誤導讀者以為是寫台灣在大航海時代的命運之書。其實所謂的「團隊」只有我一個人，其他都是假帳號，一切只為了創造大家在討論的熱烈氛圍。這不正是電影行銷者最想要的狀態嗎？

　　如果有一天王師改行當演員，成為一個極有個性的巨星，我一點都不意外，因為在他身上我看到了各種可能性，這正是王師最厲害的地方，也是最值得新世代年輕人效法的精神。如果不是因為他已經過了四十歲，我會想建議頒給他「十大傑出青年獎」。理由不只是因為他在二十一世紀後，奮不顧身投入台灣電影產業所做的貢獻，而是做為一個在二十一世紀後進入社會的新世代年輕人，面臨一個紛紛擾擾而且對年輕人並不友善

的社會，一無所有的他不但沒有選擇躺平內捲，反而像關公揮動那把青龍偃月刀一樣，大刀闊斧的為自己，也為同志們殺出一條普大喜奔的血路來。

更重要的是，他玩得很開心，玩得熱血沸騰，有他在的地方總是熱鬧滾滾。這比得到「十大傑出青年」還重要，因為他已經成為一個繼續生存在這個無時無刻都像是在革命的時代裡的一個典範。

最近他更接下了台北市影片商業同業公會理事長的職位*。當時聽到這個消息時真的嚇了一大跳，過去我們對這個職位的想像都是掌握院線發行或是電影大製作公司的大老闆，位高權重。怎麼會由那麼年輕的王師來接掌呢。他笑著回答說：「因為已經沒有人願意做啦，才輪到我。」

＊ 2023 年 12 月 21 日當選

　　「輪到我」這三字使我想起那一年，我們在一場小而美的「楊士琪紀念獎」頒獎典禮上，侯孝賢導演忽然有感而發對我說：「現在，總該輪到我們了吧？」那一年距離解除戒嚴還有兩年，三十八歲的侯孝賢才剛剛拍完《風櫃來的人》和《冬冬的假期》，他的作品才剛開始受到國際影展的關注，四年後他以《悲情城市》為台灣電影拿到第一座威尼斯影展金獅獎，開啟了往後幾年台灣電影在國際各大影展得獎的一股流行風潮。

　　此時此刻，我想用侯孝賢曾經說過的那句話送給王師和王師同時代的電影人，甚至所有藝文工作者。「現在，總該輪到你們了吧？」

　　天亮了，喝完咖啡就要上工了。

沒有幹話，只有幹勁

——施昇輝（暢銷財經作家／樂活大叔）

我非常享受每天在王師的臉書上看他說幹話。如果有一天沒看到，反而會擔心他怎麼了？

只要看到他說幹話，就知道他今天過得好。

只要知道他過得好，就知道他工作順利。

知道他工作順利，就知道台灣電影票房有希望。

知道台灣電影票房有希望，就知道電影從業人員會過得比以前好。

知道電影從業人員會過得比以前好，就知道有更多好的台灣電影會出現。

知道有更多好的台灣電影會出現，就知道王師會繼續講幹話。

　　我對這本書有一點不爽，就是他在書中都沒有講幹話，所以我決定整篇序都要講幹話，才對得起讀者。（前面那六段話，各位覺得是不是幹話呢？）

　　王師是小我十七屆的同校同系的學弟。我們都不喜歡會計，但我好歹一次就及格，他卻要搞到大五重修才過。我們都喜歡電影，但我早早就成了逃兵，他卻義無反顧、勇往直前，一頭栽進他的熱愛。

　　做電影比會計難太多了。會計不過就是加減乘除，連開根號、解三角函數都沒有，怎麼會難？所以我後來選了去做跟會計有關的工作，他卻去做了要認真計較損益就做不下去的活兒，所以我打心底佩服這個學弟。

　　明明他是我學弟，但他名字有個「師」字，所以在江湖行走，我都還是會尊稱他一聲「師兄」，但他卻叫我「施爸」。真的有點生氣，我把他當同輩，他卻把我當長輩，是因為「尊敬」我，還是因為我已經「過氣」了？

　　我在 2018 年報考台藝大電影系碩士在職專班時，欠缺電影相關經驗，正傷腦筋之際，他二話不說，願意給我一個「顧問」的頭銜。其實我也沒有顧什麼事，頂多就是幫他的公司同仁上了一堂投資理財課。後來他也成了我的信徒，最重要的是，他真的有賺到錢！

　　我一直以為他擔任共同創辦人的公司名稱「牽猴子」，這麼草莽、直白，一定是出自他的主意，因為這非常符合「邪典」（Cult）電影的特色。沒想到原來是氣質高雅的李烈想出來的，更沒想到的是，原來王師居然不知道它是什麼意思。我看到書中這段，其實真的很想跟他說：「別跟我裝什麼清純了！」

　　他的直率個性，以及所展現出來的親和力，才能結交五湖四海、三教九流的各路朋友，真的太適合吃電影行銷這一行飯了。我的小女兒在 2024 年一月結婚，有幸邀請他來參加喜宴。沒想到我不過請了八桌的朋友，但其中居然有五桌的人都認識他，真的差點搶了我這個主婚人的鋒頭。

他承接了很多台灣紀錄片的行銷工作，甚至其中還有很多更冷門的生態紀錄片。沒有王師，這些默默記錄大自然的學者專家，費盡千辛萬苦得到的成果，就不可能呈現在觀眾面前。他明明可以把時間精力拿去行銷會賣座的台灣電影，但卻沒有這麼做，所以我相信這絕對要有很大的使命感，才能驅策他做這種吃力不討好的事。

他曾坦承，因為工作忙碌，並沒有很多時間能完整看完一部電影。某日，我和幾位好朋友去戲院看《奧本海默》，居然在大廳遇到了王師。我好奇他怎麼一個人來看？他說平常都是陪正在念小學的兒子看他喜歡的電影，當天正巧兒子回南部外公家，他才有空來看這部他引頸企盼多時的電影。剎那間，我面前這個熟悉的粗獷大漢，居然成了愛家愛小孩的溫暖父親。這種形象的反差，也和他很多幹話背後所隱含的人生哲理如出一轍。

我每天起床滑臉書，看到的第一篇貼文，幾乎都是王師天未亮，就去走三圈大安森林公園後發的早安文：「喜大普奔」。

這四個字是什麼意思呢？是「喜鵲報到、大鵬展翅、普天同慶、奔向未來」，多麼光明、多麼熱血啊！

這四個字更像是讓人充滿幹勁的喊話，彷彿就是他用聲若洪鐘的大嗓門在吆喝，然後如雷貫耳，給人滿滿的正能量，讓大家期待今天將會是一個充實美好的日子。

每逢節日，他都會在臉書上提醒大家不要送「長輩圖」給他，但他的「喜大普奔」又何嘗不像長輩最愛傳的「早安圖」呢？不過。我為什麼一點都不覺得煩、又很期待呢？因為他總是配一張他走完很累、然後一臉幹相的自拍照，實在是太真實了。這傢伙天未亮就開始走，自己卻還賴在被窩裡，就會覺得也該起床幹活了！

晨運是他每天最重要的紀律，而他的另一個紀律，就是在每一個工作的短暫空檔中，一定要發個簡單的幹話文，避免自己打瞌睡，也想帶給大家在無聊的生活中，有一絲絲的樂趣，甚至是一點點的療癒。

我相信有紀律的人，一定會成功！

這絕非只是寫給電影從業人員的一本書。就算你不認識，甚至沒聽過王師這個目前台灣電影的行銷大師，都沒關係，我還是非常推薦你買來閱讀。你可以在書中看到一個人怎麼從不知人生方向，然後找到目標，再一路堅持下去的歷程。不管你念什麼系、不管你做什麼工作，王師的故事，都應該會給你一些啟發。

這本書從書名來看，可能會讓讀者期待是一本人生勵志類的「心靈雞湯」，但我認為它更該被歸類為商業管理類的書。因為從書中他娓娓道來的很多真實個案，從發想到執行，其實都可以做為市場行銷或經營策略的重要參考，所以說本書是一道真材實料的「元盅雞湯」，也絕不為過。

行文至此，也該收筆，但我發現要講幹話真的不容易，我還是沒做到整篇序都是幹話。希望大家看完這本書之後，也能培養活絡氣氛的幹話力。雖然不可能像王師講的那樣出神入化，無人能及，但至少一定要像他講的一樣言之有物喔！

contents

目錄

我最常寫的其實是喜大普奔跟無腦幹話，還有推銷台灣電影。

2024.1.3 王師

壹

「我就是要做電影，不管你認為我適不適合」
——踏上《革命前夕的摩托車日記》

在與資深電影人李烈、馬天宗共同創辦「牽猴子整合行銷股份有限公司」、專注台灣電影行銷發行之前，王師先在經手藝術院線與二線商業電影的獨立發行片商累積經驗。當時，爆紅救市的《海角七号》尚未出現、台灣電影仍處於寒冬般的 2000 年代中期。

台大企管系畢業、成功進入外商公司，離開原本一帆風順的人生道路，選擇踏入與「大富大貴」絕緣的電影產業。在踏上產業革命的前夕，電影青年先經歷過一段跌跌撞撞的征討磨練。

關於電影這件事情，一開始的身分當然是愛好者與消費者。小時候，爸媽帶我去看史蒂芬 · 史匹柏的電影，譬如他監製的《小精靈》（*Gremlins*，1984）。在我念大學的時候，位在公館商圈一帶，羅斯福路上的台電大樓對面，有一間大世紀戲院，原先是首輪戲院，後來因為產業變化、美式連鎖多廳影城興起，因競爭不過，被迫轉型為二輪戲院。當時也會跟同學相約去那兒看電影，像是一件有點時尚，帶有一絲文青氣息的活動。

印象非常清楚，我當時在大世紀戲院看過高倉健主演的《鐵道員》（*Poppoya-Railroad Man*，1999）。在二輪戲院，大概兩部電影看下來只要一百元，很便宜，我有一部分對藝術電影的認識都來自二輪戲院。當然，除了電影之外，台師大溫羅汀一帶，是一個人文薈萃的地方，「The Wall」、「挪威森林」、「葉子咖啡」、「台大誠品」、「地下社會」、「女巫店」、「Blue Note Taipei」，有些還在，有些已經倒了。大學階段，我的學業表現非常糟糕，但這些場域提供給我很多養分，有時更像一處心靈的避風港。

講到課業，先談談我的大學經歷，我大學念企業管理，全

名是國立台灣大學工商管理學系企業管理組。高中聯考結束之後，雖然考得不錯，但不知道要去哪裡，我喜歡讀文字，但法律條文我讀不進去，三民主義課本打開即昏睡；財金要念一堆數學，我也不在行。前幾個志願刪掉之後，第五個就是企管。那時候對企管一無所知，想說畢業後可以當老闆，糊里糊塗就進去，之後才發現糟糕，這跟我真正有熱情的領域應該是……相差甚遠。但是，那五年確實讓我開了眼界，如果我一直活在自己的世界裡面，或許反而視野太狹窄。

大一的時候，第一堂會計課是「初級會計學」，授課的是會計系主任張鴻章教授。張老師當時年事已高、滿頭白髮，但精神很好，第一堂課就中氣十足地對全班同學說：「如果你現在坐在這裡，還不覺得賺大錢是天經地義的事，那我建議你趕快轉系！」這段話讓我非常震撼，我們畢竟是受傳統儒家教育長大的學生，要談忠孝仁愛信義和平溫良恭儉讓，但老師這些都不談，張口就跟我們談「錢」。當然，這不是說我很天真，以為企管跟賺錢沒關係，但那個感覺不一樣，他就是很大方地談賺錢，這是我們很少碰到的教育方式。

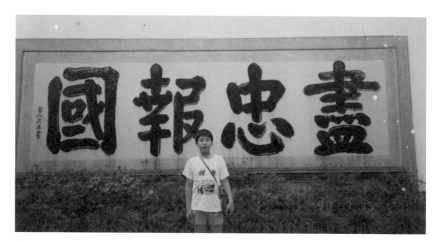

連合照都不忘盡忠報國！（作者提供）

　　就像前面提到的，我的課業很糟，甚至到了二一退學的邊緣。我爸媽也能看出我不快樂，但還是鼓勵我把大學念完、拿到文憑，出去才比較好找工作。在這麼狼狽的狀況下，我真正學習的樂趣，其實是去台大歷史系旁聽。當年台大歷史系有一位吳展良老師，他當時還很年輕，機械系畢業，後來拿到美國耶魯的思想史博士。在他身上，我看到一個人可以學貫中西古今、橫跨人文科學。很開心，修習歷史系的課是我精神上的出口。此外，翻看《破報》、泡咖啡館、混 Live house，閱讀大量小說、

打電動，也都是令那個時期的我真正感到開心的事。

　　大學時期，我看非常多村上春樹的小說，包括《世界末日與冷酷異境》、《發條鳥年代記》等等。他的小說總是描述人非常孤獨的狀態、有點虛無，總是讓我有種很迷幻的感覺，不管是短篇或長篇，每次看完，那種迷幻的狀態有多深刻，就跟書的厚度正相關。每次看村上春樹的小說，都像是一場旅行，或說是打一場很長的 RPG，那種精神放逐的體驗是我以前從來沒想像過的。不過，從比較旁觀的角度來看，我的大學生活確實是很不負責任，不斷蹺課、不斷被當，到升大四的暑假，我跟爸爸坦承自己要多留一年、念到大五，他終於火大了。

　　我跟爸爸說，大學還有很多東西值得我探索。我憑藉著口才便給，編織了一個華麗的藉口，但畢竟是強詞奪理，吵著吵著就被轟出家門。我跑去離家不遠的錦安公園呆著，思考人生怎麼混到這田地？往事歷歷，如走馬燈般迴盪在腦海。我拿起手機，撥給住在永和的表弟，請他騎車將外婆家的鑰匙送到公園給我。當時我外婆已長期臥病在醫院，位在潮州街的房子空

置已久，我就在那裡獨居了一年。老實說，我從小到大都是被爸媽保護得很好的小孩，所以那年的經驗對我來說有點孤單、也有點魔幻。我一方面開始有些焦慮感，另一方面也想要證明自己，開始兼家教、打工，最高紀錄是同時兼了三份家教，還去松崗電腦兼職，月收超過五萬塊錢，其實滿有成就感的。

除了獨自生活，還有一件事對我的影響很大。那年，我去找一位國中時就移民至加拿大的好朋友，他邀請我去當地遊歷，就住在他們家，可以省下很多錢。因此，我就在溫哥華待了一個月。那時候是我第一次去歐美國家，我簡直覺得那是人間仙境，黃髮垂髫、雞犬相聞。他們家住在高貴林（Coquitlam）的郊區，非常好的一棟別墅，我抵達的第一晚，首次體驗到什麼是「安靜到一根針落在地上都能聽見」。這樣的入睡環境，反而耳朵有點壓力。但睡飽之後非常的舒服，隔天清晨五點多就在晨光中轉醒，美妙極了。

除了在大溫一帶趴趴走，我們還去了班夫（Banff）國家公園，還有一個叫做 Victoria 的小島，那是人間仙境中的仙境。期

間，我也常跟朋友一起在市區閒晃，三不五時遇到他形形色色的大學同學，慢慢開始了解一些文化差異，包括為什麼我們在YA電影（Young Adult movie）裡面常常看到畢業典禮這麼隆重，要租禮車、穿禮服，因為那對他們來說更是一個重要的人生階段的結束。很多同學高中畢業就要完全自立，要開始去半工半讀，為自己的生活費負責。諸如此類，對於在台灣被爸媽保護很好的我來說，這些都是文化差異的衝擊。溫哥華有來自世界各地的移民，有韓國人、香港人，當然也有當地白人，那也很刺激我對「世界性」的想像。

　　在那裡，我很感動於旅行途中人跟人之間純粹的、善意的交流。我想到有一句俗諺是，「一方水土養一方人」，是不是我們如果生長在那樣的地方，就能自然而然地成為一個好人，過著精神上的優渥生活 ；而不是你每天都要拚盡全力，才能夠好像過得沒那麼糟糕？我後來又有機會去歐洲旅行幾次，這些經驗對於我後來選擇電影工作有很重要的影響。去旅行、認識旅行途中的人，開始對世界有了一種想像。你會感覺，旅行讓人視界開闊，但它是否只能是未來工作之餘喘息的出口？你一年

旅行一次，一週、十天，我真的要這樣過嗎？我能不能讓自己三百六十五天都感受這種開心？當然，那時候我還沒有想到，未來我要從事「電影」這個行業。

我們不能活在別人的期望裡

那個年代，畢業之後就是當兵，當兵的男性很容易產生焦慮，因為你當一年半的兵，退伍之後，同班女生有些已經在社會上有很優秀的表現，可能已經成為 Brand manager （品牌經理）或 Market manager （行銷經理），但你還是個菜鳥，剛出社會。所以，那種焦慮是滿深層的，可能我們表面上說不在意，但事實上只是羞於承認。

那個時候，商管科系同學們畢業之後的出路，可能是銀行，譬如花旗、滙豐 HSBC ；可能是管理顧問公司，譬如麥肯錫 ；可能是個人電腦品牌，譬如惠普 HP，還有現在已經消失的 Compaq （康柏電腦）；再來就是民生消費品，或快消品產

業（Consumer Product），寶僑、花王、雀巢，當然還有我應徵上的聯合利華。大家都很傾向走這樣的出路，我進聯合利華的那年，還不用算到整個系所，光是同班同學，連我在內就有四個人在裡面。

我剛進公司，我的主管打開一份知名洗衣精的行銷 Excel 表格，告訴我密密麻麻每一格是什麼意思，各自代表什麼樣的函數、大小預算怎要麼處理，我非常震撼，當時有一種絕望感，我知道我再讀十年書，也沒辦法像他們這樣精密、有效率地處理這些東西。老實說，以我的心理素質和能力，面試只是僥倖過關，但我是 unqualified（不合格）的、totally unqualified（完全不合格）。其中一位一起進聯合利華的大學同學很了解我，他告訴我，那時候每天在公司看到我，都感覺我處在一種非常抽離的狀態，像是我肉身坐在座位上面，但實際上是靈魂出竅的。其實我一向都知道，我沒辦法去做一個我不喜歡的工作，但那時候的我可能對自己說謊，也對別人說謊，讓他們相信我可以勝任這樣的工作。

進聯合利華，我大概只工作一個月就結束了，但我很感謝跟那間公司有關的一切。那是我一度非常嚮往的，也是世俗所認可，所鼓勵的那種成功面向，但我的靈魂不允許，哈哈。聯合利華那時候位在捷運板南線江子翠站的滙豐銀行大樓，總共二三十層，非常高；每天早上醒來，我第一個念頭竟然是「怎麼天又亮了？」接下來洗臉、刷牙、早餐、換裝，懷抱沮喪的心情出門，從古亭搭乘捷運去上班。電梯裡男男女女、人人西裝革履、光鮮畢挺，卻給我一種嚴重的窒息感，當然，主要也是我對 Consumer Product 壓根沒有興趣。沒多久，我向家裡提出離職的想法，這次我爸媽已經見怪不怪，更多的是一種「你又來了」的心情。

他們後來請了小阿姨來當說客，雖然我最後還是選擇離開，但我和她之間的對話至今仍令人印象深刻。阿姨當時的意思是，他們那代年輕人，可能念完國中就要出來賺錢，讓弟弟妹妹可以念書。身為長兄或大姐，在家庭裡可能是犧牲最多的。在我父母成長的年代裡，他們被鑲嵌在更深的社會與家族的期望與框架當中。當然，每個時代有每個時代的挑戰，現在的年

輕人可能工作一輩子都買不起一棟房子，更不敢奢望成家。而經濟起飛的年代，青年人若有膽氣，拎著一卡皮箱就能出國做生意。不同世代間的煩惱與得失，其實很難作比較。但我感謝阿姨的一段話，提醒我有這樣的差異，還有他們那個世代的犧牲與付出。

我這代人，也應該要有我們這一代的選擇，並忠於我們自己的喜好與使命。就像賈伯斯提過的，我們不能活在別人的期望裡。能像這樣夸夸其談，對我們父母那一輩來說是一種奢侈，但我依然必須要這樣選擇。如我前面所說，在那間人人稱羨的公司裡，我過得並不快樂。最後，我相信我的父母希望我快樂，他們一路看我成長，經歷各種可能性的嘗試，儘管他們當時可能並不諒解，最後還是被我說服，或是被迫接受我自私又任性的決定。

不過，以工作的本質來說，我在聯合利華做的事情，可能跟我後來在牽猴子做的事情沒有太大區別。我們的工作是賣電影，先把電影視為一個商品，然後由我們來擔任商品跟觀眾，

也就是跟消費者之間的橋梁。如果我用行銷的口吻來講,其實就是這麼簡單。電影是商品、觀眾是消費者,我絞盡腦汁將商品推銷給他,銀貨兩訖。所以,對我來說,可能還是更在乎產品是什麼,我對大公司的民生用品沒有熱情,我並不在乎衣櫃裡的香氛袋,但是我在乎我後來在電影發行路上碰到的許多作品。先有這些熱情,才有我們在工作上的諸多嘗試。

原來電影還有這麼多可能性

離開聯合利華之後,我覺得我正式跟我小時候受的教育、房車廣告裡面,那種成功人士「君臨天下」的形象告別了,但我鬆了一口氣。總之,既然都做到這樣,那我要去做我想做的文化產業,像是電影,或是書。其實,電影是個很小的行業,當年是這樣,現在也是這樣,直到今天,你去打開各大人力銀行網站,根本沒有什麼電影職缺可以應徵。我還記得當時有跟幾間電影發行公司敲門,但是沒有應徵上。所以,我先往出版產業走。由於大學常去誠品書店台大店,印象中書店常常在徵人,

所以我就將履歷準備好，投遞到誠品人力資源網，沒多久就收到面試通知。

　　面試的地點在敦南誠品，那時候大家戲稱這是「天下第一店」，就像是武林盟主的感覺。面試分兩關，第一關是店長。店長問我有沒有閱讀習慣，我就搬出一堆那個年代文藝青年一定知道的小說家名字：米蘭‧昆德拉、伊塔羅‧卡爾維諾、安伯托‧艾可等等，店長微笑著，似乎相當滿意。第二關是組長，聊的內容比較實際。她說：「王先生，剛剛店長跟你聊得很愉快，如果有機會邀請你來誠品服務，有沒有期待的薪資數字呢？」我想了想，賣書應該沒有賣洗髮精賺錢，本土企業也不比外商，我就把在聯合利華的薪資砍一萬再去零頭。「三萬。」我自以為謙遜地說。一瞬間，我察覺組長的神情有異，她語氣稍微驚慌地說：「王先生，不好意思。三萬是我們組長級別的薪水。你應徵的圖書管理專員，薪資從兩萬到兩萬四不等，視學經歷而定。」我頓時如五雷轟頂，腦中一片空白。開弓沒有回頭箭，再回首已百年身。

　　沒多久，我收到錄取通知，謝謝誠品給我兩萬四的頂薪。總公司把我派回母校台大店地下一樓的人文社科書區，每天的工作大致上就是整理圖書、把物流車上的書下貨跟上架，然後去跑報表，找到賣不錯的書，寫補貨單，大致上就是這樣的工作。在第一線跟顧客接觸的經驗是比較有趣的，我碰過一個阿姨，她跑過來看看我的名牌，說：「王先生，請問一下你們有沒有賣養顏美容、長生不老的書？」哈哈哈，我記得我請她到宗教類，有些道教符籙的書籍，可能可以找到她要的答案。非常有趣、非常有趣。

　　另外，我在誠品認識的同事們，也真的都是血統純正的文藝青年。我當時有很多同事都是從中南部來台北念讀書，畢業後留下工作，每個月要付房租，又要買 CD、聽 Live house、要去挪威森林喝咖啡，又要買書、看影展、看小劇場，但在書店上班，領著微薄薪資，經濟上的拮据可想而知。書店環境看似優雅，但每天都是非常勞力的工作，書庫搬書、上書下書，爬上爬下，有些員工後來都有一些身體受傷或疾病，回到家都覺得很累，沒心力再去看什麼書。我那時候腦袋還浮現一句話：「原

來，誠品書店，就是文藝青年的中途之家」，哈哈。處在人生的擺盪期、青黃不接，文藝青年們領著一份吃不飽，但也餓不死的薪水，對人生躊躇不定，宛如處在進退維谷的陰陽魔界。那時候是 2003 年，我也被身邊同事影響，第一次去看金馬影展，那年的閉幕電影是一部加拿大黑白電影 ：《世界上最悲傷的音樂》（ *The Saddest Music in the World*，2003），很棒。也是在那時候，因為朝聖了金馬影展，才又多打開一層對電影的認識，發現原來電影還有這麼多可能性。

後來，第一次正式踏入電影產業，我擔任的是媒體公關（PR）。那時候我有個同學的朋友在「騰達國際娛樂」上班，他們的 PR 剛離開，問我有沒有興趣去面試。我記得當時面試也是兩關，第一位是我的直屬主管黃煒中，第二位是副總馬天宗，也就是後來「牽猴子」的大股東。這樣算起來，2023 年，剛好是我做電影滿二十週年，剛入行的那時候，我完全沒有傳播、廣告、公關或者電影相關的知識背景，兩位老闆願意讓我從工作中學習，我很感謝。

現在的壹壹影業負責人黃郁茹是我當時在騰達的同事，她主要負責行銷與活動 ; 我負責做媒體公關。那時候，騰達在發行與排片方面的業務，主要交給另一間公司「群體工作室」處理，我們則負責媒體宣傳與行銷廣告相關工作。台灣的獨立片商，還是可以買下一些有好萊塢明星的二線電影，譬如《王牌冤家》（ *Eternal Sunshine of the Spotless Mind*，2004）或《追殺比爾2：愛的大逃殺》（ *Kill Bill: Volume 2*，2004）都是我們家做的。

《王牌冤家》，這個中文片名的背後也是一件很好笑的事。那時候公司買到這部由金凱瑞主演的電影，大家很開心，太好了，一定發財，但為什麼這部電影的英文片名怪怪的？ *Eternal Sunshine of the Spotless Mind*，那麼長，還那麼詩意？後來就知道了，這是取自英國詩人 Alexander Pope（ 亞歷山大・波普 ）的一首詩。

我記得這部電影光是買片吧，就花了大概二十萬美金的權利金，在那時候是相當高的一個數字，我們買下來之後也沒有收到 screener（ 試看帶 ），電影本身長什麼樣子我們都不知道。

最後，是我們有一個同事當時剛好去泰國玩，她在那邊買到 *Eternal Sunshine of the Spotless Mind* 的盜版光碟，帶回公司，我們在地下室的一個橢圓試片間看片，大家看完，所有人心都涼了，完全不是喜劇電影，哈哈哈。

大家顧不上電影好不好，很明顯花了大錢又賣不動，主管黃煒中只好來請同事集思廣益，因為金凱瑞以前的喜劇電影都有「王牌」[*]當標題，所以幾乎是最早就確認一定要用「王牌」開頭，然後，電影裡面有主演「魔戒」系列的伊利亞伍德，那時候《魔戒三部曲：王者再臨》（*The Lord of the Rings: The Return of the King*，2003）正熱，所以甚至有人提出《王牌再臨》，哈哈。最後是我同事莊啟祥，現在是有戲娛樂總經理，提出《不是王牌不冤家》，來當片名，至少有「冤家」，像是一種 rom-com（Romantic Comedy）的戲謔感。

＊《王牌威龍》（*Ace Ventura: Pet Detective*，1994）、《王牌威龍2：非洲大瘋狂》（*Ace Ventura: When Nature Calls*，1995）、《王牌特派員》（*The Cable Guy*，1996）、《王牌大騙子》（*Liar Liar*，1997）、《王牌天神》（*Bruce Almighty*，2003）

　　最後，就由我們前面說到的，負責排片的群體娛樂蔡爸（蔡光華），去跟戲院溝通，戲院回饋是希望改成《王牌冤家》就好，就此定調這個片名。直到今天，我們在網路上看到「台灣影史翻譯最爛片名票選」相關討論裡，一定會有《王牌冤家》，幾乎是永遠的第一名。雖然不怎麼光彩，但我也感覺有點惡趣味，好像就這樣歷史長河中留下印記。隨著時間洗禮，這部電影後來成為影迷心中的神作。鬼才編劇查理・考夫曼在裡頭探討愛情的本質，跟記憶如何建構，真的是神作。他的《變腦》（*Being John Malkovich*，1999）、《蘭花賊》（*Adaptation*，2002）我也都非常喜歡。不過，我們也就這樣被網友罵是「詐砲」片商，那時候有個會計阿姨帶家人去看，以為是金凱瑞喜劇闔家觀賞，還很開心買了可樂爆米花，最後老公小孩都在戲院裡睡翻了，哈哈哈。

七大報記者都是我的衣食父母

　　先簡單談一下當時獨立片商的編制，其實一間獨立片商有時候兩、三個人就能營運，但就是每個人要負責很多 function。那以當時我任職的騰達當例子，副總馬天宗跟主管黃煒中會負責公司年度預算的規劃，以及每年要去看哪些影展，在裡面要用什麼標準選片等等，越在上層的大致上就是越負責 acquisition，也就是購片相關的工作。

　　其他部分，也跟一般公司差不多，財務、營運、銷售等等，可以理解片商其實就是一間做代理生意的公司。有些公司會做外文書籍引進，去國外跑單幫、代理某某品牌，都是相似的道理。單就電影片商來說，以我在騰達的工作情況，我發覺這個工作有個特性，就算你跟一個國際片商合作很久，合作關係仍然不會非常穩固。一旦這間片商發現片子好賣，除非你能出更多的錢，不然它就賣給其他代理公司了。所以，在台灣常見的狀況是，一個代理商在台灣做得很好，母公司就以為台灣好做，就把台灣代理商趕走了，自己設立分公司。這是身為代理商在營

運層面的一個不穩定因素。

　　從購片部門再往下，就是我們這種 Entry-level（入門級）的員工。我同事可能負責廣告投放、廠商異業合作，我則主要是負責跟媒體對口。我們一年大概會做到六、七部電影，有大有小；每部電影大概檔期確定之後，往前推兩到三個月會開始進入準備工作。雖然不能說很辛苦，但也有時會要假日加班，到公司準備寄給電視台的 Beta 影帶、新聞素材等等。

　　那時候，我跟前任媒體公關沒有正式交接到，因為我進公司的時候，他已經離職一段時間了。我有得到一張他留下來的 Excel 表格，裡面包括報社記者、廣播電台企劃製作、影評人、電視台記者等業務窗口的聯繫方式。那是我的葵花寶典，接手後就按圖索驥，照著上面的資料去聯絡各路人馬，推展業務。那時候還是 MSN 的年代，MSN 是我一個非常重要的聯繫工具，最早一點還有 ICQ，或是 Yahoo! 即時通，但還是 MSN 最常用，我記得當時最高紀錄是同時打開五十個對話視窗，像彈鋼琴一樣運指如飛，噠噠噠噠噠。

　　年輕一代可能很難想像，在我剛剛入行的 2003 年，還是傳統紙媒非常有影響力的年代。做為一個媒體公關，那時候我們還沒有 KPI 這個概念，但我工作最重要的指標，就是確保我們的新聞稿能被報社刊登出來，所以，寫新聞稿和發稿就是我的工作中非常重要的核心項目。我剛入行的時候沒有太多經驗，主管會像是改作文一樣幫我批改新聞稿，告訴我什麼地方有問題、什麼地方像在寫散文，有時通篇看下來根本不像新聞稿，而像是蒼白文青的發夢囈語，無病呻吟。

　　有時候把稿子和劇照發出去，年齡比較相近的記者朋友也會直接虧我，哪篇都是廢話，哪篇根本在濫竽充數，哈哈。那時候有所謂的「七大報」：《民生報》、《星報》、《聯合報》、《中國時報》、《蘋果日報》、《自由時報》、《大成報》，七大報記者都是我的衣食父母。

　　前一天把新聞稿寫好，主管批完、挑劇照，隔天中午之前要把新聞稿發出去，然後寄 E-mail 通知，還要馬上打電話給這些記者大哥大姐來報稿。那時候，有些記者接電話時口氣都很

兇，我心裡的感覺像是當兵一樣，想說班長為什麼講話一定要這麼兇，有什麼話不能好好講嗎？心裡非常挫折。但也有時候，他們會打回來說「那個什麼資料再多給我一點」，就代表可能有機會上稿。總之，報告完後，就是隔天等開獎，早上六點多穿著拖鞋到便利商店看報紙，如果七大報都能刊登，就是全壘打，一整天都會很有面子，走路有風。那時候網路媒體剛開始萌芽，傳統媒體依然是帶動輿論的風向標。

報紙上稿，最大的當然就是版頭，最小的話呢，有時候我們會開玩笑說，今天上了一個「豆干版」或「郵票版」，意思就是版面跟豆干或郵票一樣大。我當時曾經策劃過幾次全版大專題，感覺簡直是光宗耀祖。當然，做媒體公關也會有很多眉角問題要照顧，譬如偶爾我們會做到有明星的電影，跟國外公司聯絡，送記者去 LA 四季酒店（Four seasons），但預算不見得足夠，無法將七大報的大哥大姐全都送出國採訪，那就要有心理準備，沒被送去的記者可能就會來狗幹你。這種就是眉角。

　　有一次，我有個眉角沒處理好，一個大報的記者就來把我臭罵一頓，他直接講說：「王師，你真的很瞎，不適合做這一行，要不要趕快轉行離職？」我當下真的很生氣，我就說不要，我就是要做電影，就是要繼續做下去，不管你認為我適不適合。的確，在還是新手的過程中，很多東西不熟悉，可能也得罪很多人，但我記得主管黃煒中告訴我，「我敢用你這樣的新人，我已經有心理準備要幫你們收拾各種爛攤子。」我非常感謝他，他是真正意義上把我帶出師的師父。後來在坎城影展，騰達買了《中央車站》導演的新作《革命前夕的摩托車日記》（*The Motorcycle Diaries*，*2004*），這也是黃煒中的慧眼獨具。他覺得這部電影口碑會很好，能在文青圈造成轟動，同事也會做得很開心。他知道我骨子裡還是一個文藝青年！

這就是工作

　　我們先回頭來談談電影這個產業鏈，畢竟騰達國際娛樂是代理商，主要是代理國外的電影，也做過台灣電影，但非常少。

我入行的時候，已經是美商主宰電影市場的時代，我們根本談不上與美商有什麼競爭關係，因為幾家美商可能占據整個電影市場的八成左右。從美商再往下走，才會是一些台灣的獨立片商，有些能買到一些好萊塢二、三線的電影，還是會有大家認識的明星。可是預算絕對沒辦法跟美商電影的預算匹敵，品質通常都會有點問題，或哪裡「怪怪的」。

這個生態我也是後來才慢慢摸清楚。會落到你手上的電影，其實都已經經過幾輪篩選，不會是在商業性上最頂級的電影。當然還是偶有佳作，但整個生態系（或食物鏈）其實是非常清楚。直接代理美國母公司電影的美商公司，像華納、UIP*、索尼，他們沒有 acquisition 的問題，基本上都會拿到母公司未來四、五年的片單，由台灣這邊的總經理來跟母公司確認這些電影適不適合在台灣發行。相較來說，獨立片商就需要考驗買片功力跟選片眼光，常常一年要跑好多影展，去跟國外的 Sales 買片。

* 聯合國際影業（United International Pictures），簡稱 UIP，為派拉蒙電影和環球影業的合資公司

　　也就是說，在這個工作環境，會做到自己不喜歡的電影，算是貫穿整個生涯，不只是在騰達，其實整個工作歷程都會有這樣的狀況。當你要把好玩的、有熱情的事情變成工作，就一定會滲入許多工作本身不可避免的要求跟條件。所以，你要有身為專業工作者的紀律；身為公司的員工，公司為了營運或生存所引進的影片，你必須忠實的支持。我們老闆曾經說：「你現在不是一個觀眾，也不是影迷，更不是影評人，你可以為你喜歡的電影多做一點，但碰到你不喜歡的電影，也不能少做一點。」可能你不喜歡的電影，反而在市場上大受歡迎。最後，你的薪水、你喜歡的電影，反而要靠那些錢的挹注才能往下走，或有機會被引進。你必須把你的喜好跟工作分開來看。

　　老實說，有些時候是會有點靈肉分離的狀態，你不認同產品，把這部電影推出去，會被影評人嘲笑、被觀眾幹譙。但是，反過來看，做電影有時候會有一種幻象，你會覺得自己做了一部某某大師的電影，口碑好、票房好，然後你就被這部電影放大，你誤以為這些成就跟自己有關，但你明明只是一個社畜，卻把自己跟那個光環掛勾在一起。我覺得這是很多剛進產業的

人，初期都會產生的一種幻象。這個幻象，有時也是支撐我們前進的小小動力。

我們曾經為某部台灣電影舉辦一場戶外記者會，在西門町，有個知名的藝人出席。卻沒想到只有不到五個民眾來參加。活動辦完，我跟同事馬上被拉到附近的速食店被老闆痛罵。回想起來，自己在活動現場都覺得渾身尷尬，好想跑掉。有段時間，我對辦實體活動懷有莫大的恐懼。為什麼會這樣？你可以找一百個理由，說這部電影沒人想看，這個藝人沒有號召力，當天有其他活動分散大家注意力，但結果就是這麼殘酷。

這就是工作，老闆也知道不好做，但公司需要有業務，沒有所謂對錯的問題。就像是唱片公司的菜鳥企劃，要帶一個沒有知名度的藝人，想上通告都要求爺爺告奶奶，還被主持人冷嘲熱諷，從頭挖苦到腳。這些都是進入產業的必經過程。如果沒有爬過這一條「天堂路」，把自己磨得皮開肉綻，其實等於沒有做過這個行業，也沒有獲得真正意義上的學習跟磨練。

或許我真的是可以吃這行飯的人

在騰達國際娛樂，我做到第一部有成就感的電影，是前面提到的《革命前夕的摩托車日記》，這是一部在講切・格瓦拉（Che Guevara）青年時期與好友踏上公路歷險的電影。在做這部電影之前，我其實並沒有太認識切・格瓦拉，他的大頭像很有標誌性，深邃迷人的眼神望向遠方，有時叼著雪茄。不過認識可能也僅只於此。對我上一個世代的理想青年來說，譬如媒體人陳文茜、大陸工程的殷琪等，或是廣義文化圈、社運圈的人，他們對切・格瓦拉是高度景仰，甚至崇拜的。

當時《革命前夕的摩托車日記》在台北市只有三家戲院放映，總票房做到六百萬，單廳成績相當不錯。其實不少獨立片商都還是有小兵立大功的案例，像是李崗導演創立的雷公電影在那時候很活躍，如法國片《放牛班的春天》（*Les Choristes*，2004）、日本片《佐賀的超級阿嬤》（*Gabai Grany*，2006）都賣出很好的成績。前景娛樂黃茂昌先生發行的日本片《再見了，可魯》（*Quill*，2004）也是賣破好幾千萬，擊敗具指標性的好萊塢大片。

行銷「摩托車日記」時，我們做了幾件很關鍵的事情，包括跟陳文茜女士在黃金時段播出，收聽率極高的節目《飛碟晚餐》連線。這件事在當時也是值得大書特書，被認為光宗耀祖的。入行才沒多久的菜鳥公關，能跟文茜姐做 LIVE 連線，堪稱突破。我們還跟台大電影節主辦單位合作，在活動中心大禮堂舉辦校園放映。映後嘉賓則邀請到談話性節目的常客：沈富雄醫師、鄭村棋先生，以及資深媒體人陳鳳馨女士同台座談。現在回想起來還是很厲害的黃金組合。另外，在朋友幫忙之下，電影視覺還登上很夯的《COOL 文化雜誌》封面，並成功在蔡康永與小S 主持的人氣節目《康熙來了》開場得到空前絕後的宣傳機會。

當然，這部電影本身好看，還有切·格瓦拉這個人的傳奇故事，都是能夠行銷破圈的先決條件。我相信，這些窗口或大咖一定能感受到我的熱情。但如果沒有影片本身得天獨厚的條件，後面這些努力也無從發揮效果。就像是我們後來做《悲情城市》（1989）數位重映，出品人邱復生董事長就說，很多現在討論的方法能夠成立，就是只在這部電影上能夠成立，其他電影都不行，確實就是如此。

以《康熙來了》這個例子來講，我們當時在農曆年前聯絡到蔡康永先生，請他跟幾個朋友來騰達的試片室看片，他看完之後深深被觸動，甚至還有點眼眶泛淚，表示會在節目裡面幫我們推薦。之後，他就請《康熙來了》的製作單位金星娛樂跟我們連繫，請我們寄一張裱好框的海報給他們。我們當然很感謝，但是也不知道是否真的會發生，因為有時候別人口頭講過就忘了。靠近上映日期前某天下午，我接到金星窗口的電話：「王先生，康永哥請我們告訴你，今天晚上的節目會介紹這部電影。」我非常激動，康永哥是個言而有信的人！

《革命前夕的摩托車日記》感動我的一部分原因，是它對於世界性的一種描繪。主角原本是一個公子哥、富二代，但他在經歷過這一段漫長的旅程後，看見了居住著多民族的南美洲大地上的種種問題，譬如令人觸目驚心的階級分化與貧富差距。同時，他也感覺到自己的生命跟廣大的土地、人民從此有了深刻的連結。我相信，那個「一體」的想像，觸動非常多的觀眾。後來有次跟在政大當老師的作家柯裕棻聊天，她說這部電影上映之後那兩年，收到很多研究所同學的申請書，都講他們受到

這部電影的啟發，這給我很大的觸動。原來當我發揮 200％ 的力量，可以取得不錯的成績，有形、無形都是，或許我真的是可以吃這行飯的人，真爽！

在做這部電影之前，我可能不知道這麼多人喜歡切‧格瓦拉。這也是做電影的樂趣，不管是外國電影或台灣電影，你要去行銷這個產品的時候，都要讓自己去具有知識準備，那都是新的學習。可能每部電影都讓我碰觸到新的領域，有些可能從此跟我一輩子，有些只跟我三個月，但也都沒關係。這些，都是電影這個領域能長期賜予我的新鮮感與成就感。而且，你永遠不會知道你曾經手或參與過的作品會觸動多少人，能走到多遠的地方。就像是柯孟融導演一開始也不可能預知，《咒》（2022）這部恐怖電影會取得如此巨大的成功，甚至會獲得遊戲大神小島秀夫老師的喜愛。這就是這個行業最神奇的地方，you never know。

貳

「要把一個故事說好，需要才華與訓練」
──《海角七号》與接觸國片發行的緣分

　　進入電影產業的王師，先從藝術院線與二線商業電影累積功底，在尚未完全網路化的時代經手電影行銷，站在傳統媒體與新媒體的交接點，也是各種想法有機會付諸實現的年代。不過，真正引起台灣電影在量與質方面都發生劇烈變化的關鍵，要歸功於《海角七号》的巨大成功。

　　影響王師，也影響無數台灣電影人生涯的這部電影，在 2008 年問世，往前或往後看，都可以看見台灣電影往產業化發展的脈絡。這之中，有開創者的勇氣，也有後繼環境的隱憂。不過，在細談這個讓國片風雲變色的轉捩點之前，我們先來聽他介紹，「電影」是如何從無到有的誕生。

　　一部電影從誕生到銷售的生命週期，到底是怎麼樣的呢？首先，最早可能是一個導演跟製片聊出來的 Idea，決定一起開發成劇本。所以，核心團隊可能包括監製或製片人，還有他們預計合作的導演與編劇。有些案子，可能是監製先委託編劇寫完劇本之後，才來洽談合適的導演。在這樣的情況下，導演參與創作的階段就會比較晚。總之，劇本就像是階段性的說明書或施工圖，它是一個影視製作案在早期最重要的溝通文件。若熟悉國內外各大影展或競賽獎項就知道，劇本分為原創或改編；改編的來源可能來自小說、遊戲、漫畫或舞台劇。

　　有了劇本與核心團隊之後，下個階段就是會去洽談合適的演員、招募不同的技術部門，接著再開始去跟募資的對象洽談。如果進入集資或募資的階段，我們至少要有完整的劇本，對方才能夠進入正式評估的程序。找到人，也找到錢之後，就會開始拉詳細的拍攝期表。在正式開始拍攝之前，我們會有「前製期」，所有人進入劇組，開始看景、定裝，為正式的拍攝工作做準備，也要開始規劃交通、食宿等等問題，通常特效人員也會在這時就進入劇組，確認有哪些特效需求，提前作業。

　　「拍攝期」方面，以台灣的劇組來說，大部分應該會在大約四十五天左右，有的長一點、有的短一點。拍完之後，我們就會把所有素材帶往「後製期」階段，在這個階段，我們會開始整理所有拍攝獲得的原始素材。首先是剪輯，剪輯會整理很多不同的版本，也會找不同的人進來看、進行各種測試，之後再經過影像跟聲音的後期工程，影像就會包括調光、調色、特效合成；音效則會包括擬音、配樂設計等等。當然，最後還有字幕與翻譯，這樣一部電影就算大致做完，我們會稱為「A Copy」。

　　一部影片完成之後，就會經歷分級送審，開始試片、進行各種行銷階段的推廣工作，之後就是院線發行。在經歷大約一個月到六十天的放映期後，電影離開戲院，進入後端版權的處理。包括上架串流平台，製作影音商品（像是 DVD 或藍光 BD），再來也可能往電視台、航空器娛樂系統等平台前進。最後，期盼作品能走出本土，邁向國際市場。同時，也積極爭取在國內外各大影展參與觀摩或競賽。以上，大概就是一部電影概括的生命週期。

買一台公車繞著老闆轉就好

　　先將時間拉回我任職騰達國際娛樂的時候，跟大家分享兩個有趣的案例。第一個是東寶的《哥吉拉最後戰役》（*Godzilla: Final Wars*，2004）。當時台灣是由「群體工作室」發行，群體與騰達國際娛樂有許多合作。群體的黃松義老闆與李佩玲副總，當時覺得我常有怪怪的 idea，就找我來做《哥吉拉最後戰役》。確實，那集非常惡搞，集大成地把許多系列裡的怪獸都召喚回來，還找了一位摔角選手 Don Frye 當艦長。很搞笑。

　　當時，我們先是策劃哥吉拉的玩具展，在忠孝 SOGO 做個展覽，也跟很多收藏家募集藏品。前期規劃是由現在任職華映娛樂的志成哥（郭志成）執行，我們算是接手把活動做完。活動當時，時任立委的鄭運鵬也有出席，沒錯，他在當年已經當選立委，我們也都知道他的親民形象，還有很愛動漫這件事。他的參與，對宣傳幫助很大，謝謝鵬鵬。這是第一件關於《哥吉拉最後戰役》比較特別的事情。

　　第二件事情就更好笑，我們那時候要來做「中文主題曲」，所以找上本土天團「濁水溪公社」的〈新生活〉這首歌。我們找剪接師來剪 MV，搭配《哥吉拉最後戰役》的片段，有夠白癡，可是超級好笑。更特別的是，群體跟東寶商借一套哥吉拉的戲服，真人大小，橡膠皮，又厚、又重、又悶、又熱、又臭，只能讓大概一百六十公分上下的男生穿，一次穿十分鐘左右，不然會悶死。我們就帶著哥吉拉四處遊街，跟大家拍照，還在公館 THE WALL 有一場濁水溪公社的表演，主唱小柯（柯仁堅）在台上就跟哥吉拉摔角。真是好笑到爆炸。我們做得非常快樂。

　　另外一部要談的案例是《村上春樹之東尼瀧谷》，我也覺得這個非常特別。之前提過，我在大學的時候就特別愛看村上春樹的長短篇小說，當時當然也看過〈東尼瀧谷〉這則短篇作品。後來，我在金馬影展看到《村上春樹之東尼瀧谷》這部電影，覺得非常的棒，就想「奇怪了，怎麼沒有人買？」主演是大名鼎鼎的宮澤理惠，又是村上春樹原著，還有大師坂本龍一配樂，我回公司就提案，那時候請副總理李良玉去向一家法國銷售公司詢問，談到一個很漂亮的價錢。老闆也很大方，問我們要不要

濁水溪公社與哥吉拉同台歷史畫面（柯仁堅先生提供）

一起出錢投資，我就和莊啟祥、劉怡芬、童一寧，三、四個人，湊點小錢，一起跟騰達投資這部電影。後來還真的賺了一點小錢。可謂第一次投資電影就上手！

我們那時候首映會在公館的「海邊的卡夫卡」，放 35 mm 拷貝，膠卷投影。映後還辦了兩場很特別的活動，一場是劇場導演姜富琴的讀劇，同時結合舞者表演，演繹電影女主角的內心世界，細膩動人。接著一場座談，則請到翻譯村上春樹的譯者賴明珠女士，和影評人藍祖蔚老師，以及作家柯裕棻，算是空前絕後。遺憾的是，當時我行銷預算花太多，辦了一些自己覺得很爽的活動。最後股東們能分回的利潤並不多，但大家都肯定這是一段令人難忘的感動之旅。

說到這邊，大家可能好奇，行銷活動的成效究竟要怎麼評估？老實說，我在早期參與行銷的過程中，很多時候沒有認真地去想，只是利用老闆給我的這個空間去玩，去嘗試，去碰撞。以當時老闆們的角度來看，他們一定知道，有些電影如果用原本正統的行銷方式，聲音肯定出不去，如果要讓電影至少有被

討論，那它就需要一些破格的、非正統的做法。只要這些做法不會增加太多的行銷經費，那就值得一試。

　　老實說，在我入行的 2000 年代初期，宣傳方法還是比較偏向電視、報紙這樣的傳統媒體，當時的網路才剛剛萌芽。現在電影行銷，我們已經有很多數據化的測量工具去看成效，譬如透過「Google Trends」來看一部電影的網路討論聲量，會有很清楚的線性圖。當我們在這個時間軸線裡做了一些事，譬如發售預售票之後，加碼推出供影迷收藏的海報、發布一支影片，對到某個 KOL 轉貼導流……等等。這些事的數據變化很明顯，你可以清楚知道成效，但是在過去，所謂「類比時代」的行銷，其實比較難有客觀的評測。

　　我們那時候能參考的數字不多，如果下電視廣告，可能會有一些收視率可以參考。又或是，如果有比較大預算的電影行銷，可能會下公車側面的廣告。要下公車廣告，可能就是要五十台、一百台這樣的數量，才會在台北市區主要幹道被看到。那時候我的師父黃煒中很認真，只要有這種規模的預算去下廣

告，他都會跟廣告商約時間，在公車開始跑的前一天午夜，廠商施工的時候，去公車總站點收，一面一面點。因為他要對業主的行銷費負責，這是讓我非常佩服的地方。

當然，也因為成效沒辦法具體測量，我們那時候常常會開玩笑說，「做電影行銷的，最怕兩種人：一種是老闆的朋友、一種是導演的朋友。」為什麼，因為他們專門負責出餿主意，哈哈哈哈。譬如上映前一天，老闆很焦慮，就會來跟我們說：「欸，我怎麼都沒有聽到聲音啊？我的朋友都說沒有人討論，很危險……」。又或是導演會說：「我的某某朋友講，應該要把這個片子拿去什麼什麼地方宣傳……」我們最怕聽到這些東西。每個朋友都覺得自己是天才軍師，隨便丟兩個主意出來，就覺得是不世出的錦囊妙計。所以，我們私下會說些幹話：還是以後都不用下公車廣告？我們就買一台公車就好，每天早上從老闆上班的路線出發，繞著他轉，讓他一定看得到。這樣最好，哈哈。

當然，這些都是開玩笑的，做行銷不是要去唬弄你的業主、也不應該去矇騙你的老闆，營造他好像被重重行銷包圍的假象。

這也會回到每一個做行銷的人身上，他都應該要有一定自我提醒、自我覺察：當你想踏進這個行業，你一定對你要行銷的內容有興趣，可是當你的身分正式轉變成行銷或企劃人員，你就要很清楚知道，這個市場、這個宇宙，都不是繞著你打轉。你的品味跟喜好不能代表這個市場。如果你完全依照自己做為目標觀眾的想像，去放大、去設計所有的行銷活動，那就必死無疑、非常危險。

所以，我們常講，行銷人的左右腦平衡很重要。你要去突破同溫層，主動去看、去聽、去體驗很多的聲音，也要提醒自己，你要服務的觀眾跟你可能在市場上是完全極端的光譜兩側。如果有什麼電影上映前就在媽媽社團裡面被熱烈討論，或著是在你去理髮廳理髮、洗頭的時候，理髮師來跟你熱情分享，那才是真正突破同溫層。我們要時常突破同溫層，換位思考，去看別人如何談論一部電影，不能只用自己的座標來看全世界。

行銷既科學，又不科學

前面講的是行銷成效的預測，那行銷預算的投入，又有什麼學問？通常，如果是好萊塢的商業大片，製片與行銷的預算分配大約是一比一。台灣則沒有這樣的事情，可能分別花五千萬與八千萬拍攝的電影，它們的行銷預算也不過就是五百萬與一千萬，時常連製作預算的一半，甚至三分之一都不到。

在台灣，預算控制特別困難，在拍攝階段都容易超支，籌資的時候容易會想，要先把製作預算找到，行銷的錢就是「到時候再說就好啦」或是「看菜吃飯」。然而，如果真的像這樣想，最後的行銷預算通常也是找不齊的，只能因陋就簡，倉促應戰。所以，行銷獲得的資源、時間，通常都是嚴重不足的。因為這樣，我常常好奇，台灣許多商業大片，如果真的有機會拿到大概等同製作預算一半左右的行銷預算，會不會有非常不同的表現？最後計算起來，會發現是相當值得的？這我不知道。台灣電影史上行銷預算最高的長片電影，或許是《賽德克・巴萊》（2011），但是，這部片還包括非常多無形資源的投入。嚴格說

起來，我們的市場沒有做過這樣的實驗。感嘆的是，當電影票房不若預期時，行銷團隊往往無奈成為背黑鍋的對象。

　　現在，我們自己做電影行銷，在確認預算的時候，通常還是會比較務實。哪些地方要花錢？戶外輸出、車站、公車車體、戶外電視牆，或是有線電視廣告，當然也包括越來越高的數位廣告預算。我們可能會在宣傳期中，根據當時聲量，評估是否有追加預算的必要。若上映首週末票房與口碑不俗，有時也會相應調高或追加預算，爭取更強大的續航力。但在一開始，我們還是先採取保守的態度。若能將行銷時間拉長，會有比較足夠觀測的期間，進行動態調整，決定投入行銷資源的數量與密度。畢竟，你投一塊錢下去，至少就要換到兩塊的票房，才能算是有賺錢。

　　在我從事電影行銷的初期，曾經有個案子，團隊發生一次辯論。當時我們正準備下電視廣告，但是，那個時間點剛好很靠近全國性選舉。所以，如果預算放下去，剛好就會在選舉當週週末播出。支持要下預算的一邊認為，「選舉的時候，大家

都不出門，都在看新聞台，轉台轉下去，一定看得見廣告」，聽起來有點道理。反對的那邊就說：「如果你是關心選舉的民眾，根本不會注意廣告，因為這台新聞進廣告，你馬上就換到下一台新聞台。」兩邊各有論點，誰是對的？在這種情況下，如果我們能掌握數據，或有來自媒體顧問的意見，才能比較準確地下判斷。

行銷就是既科學，又不科學的事情。就像前面講的，跟哥吉拉摔角，或是在咖啡館做放映。有沒有可能在當年的社群或是論壇擴散這些現象，有可能，但我沒有觀測到，也有可能只是我自己乾過癮一把。這些錢到底花得值不值得？如果我們只用數據科學來看，很多事情不敢做。但違反直覺的行銷手法，就像是蘋果電腦在 80 年代的電視廣告，簡直是石破天驚。而這，這就是行銷工作的迷人之處。很多時候整個團隊都像蒙著眼睛，驚險走在鋼索上。你有一個明確的、被賦予的期待，要衝高聲量、完成票房，但永遠資源有限、時間有限。同時，你又希望能在冰冷夾縫中找到一點點可以任性的浪漫空間。

電影的世界原來這麼大

2006 年的時候，我準備離開騰達國際娛樂，轉換跑道。在離開之前，有一件事情讓我印象很深刻，我當時的主管，也就是現在「傳影互動」的老闆陳振熒 Jeffrey，邀請我一起去法國坎城影展。大家一起行動，吃飯住宿有個照應，讓我省下許多費用。那一趟坎城之旅，對我來說也是一次大開眼界的機會。為了報答 Jeffrey 的恩情，我後來也有在傳影互動服務一小段時間。從坎城回國後，我整個人都處在一種很微妙的心理狀態裡面，非常興奮。坎城影展與威尼斯、柏林並列全球三大指標性影展，是電影人渴望朝聖的夢想之地。電影的魅力與當地明媚的風光互相輝映，十分吸引人。

當你穿著正式西裝，步上長長的台階，走進那麼大的影廳看電影，覺得電影的世界原來這麼大，再次拓展我對電影藝術與產業的認知與想像。甚至，那次我回來之後，有一段時間我都不太想跟人講話，覺得自己以前像是井底之蛙。就是在坎城期間，我跟時任金馬影展選片人的陳俊蓉聊天，有聊到我準備

離開騰達娛樂的事情,她就建議我去金馬影展做宣傳工作。所以,就在我離開騰達的同一年,我到金馬影展做國際宣傳,那時候我們同組有三個同事,負責統籌的是來自媒體,最資深的吳文智,最年輕的是機伶圓融,剛從輔大影傳畢業沒多久的吳慧玲,我們是非常有默契的三人組。在金馬服務期間,我接觸到不少華語電影的溝通聯絡,這與在騰達負責外片宣傳又是非常不同的學習經驗。然後,當年的金馬影展副祕書長是亞梅(李亞梅),我也是在當時有幸認識她。

影展不是以營利為目的的民間公司,而是將來自全世界優秀電影引介給廣大國內影迷的策展單位。對我來說,是個全新的視野提升跟學習機會,我們在做的更像是一種廣義的文化影響力,非常純粹。我的師父黃煒中說過,他在電影產業工作二十年的觀察,行業裡面兩種人最純粹,一種人在做影展,另一種做國片,剛開始我還沒辦法理解。影展工作大概持續四到五個月,非常快樂,我也因此認識了一群長年在影展服務的電影工作者。影展是一個非常密集、高壓的工作,也需要很強的 EQ 與抗壓性,講究溝通協調,對我來說算是在文化方面的震撼教育,但

也學習到很多，每天都像是在夏令營玩耍！

　　當年金馬影展在位於西門町的台北新光影城舉辦，每天工作忙完，可能已經是十點至十一點，甚至午夜。有時我會留下來看最後一兩場電影，會欣賞到很多奇怪的、有趣的片子，甚至可能累到在看的過程中睡睡醒醒，那是一種如夢似幻的奇妙經驗。看完大約凌晨一兩點，離開影城前還搭乘在獅子林大樓那個很可怕的手扶梯。老舊的獅子林大樓很像當時很紅的電玩《沉默之丘》（ *Silent Hill*，2006）一樣，讓人感到毛骨悚然、頭皮發麻。總的來說，在金馬影展那段時期所感受到的快樂與興奮是非常獨特的，也成為我後來非常珍貴的養分。

　　金馬影展之後，我也在位於台北市中山北路二段的光點台北做了一年的影片行政經理。光點台北是一間放映藝術片的小戲院，一個小廳，只有八十八個座位。我的工作一方面是去跟片商接洽，談藝術電影的放映；另外一方面，我們有很專業的策展人王派彰，在光點台北規劃「國民戲院」的系列策展，當年是 2007 年，他策劃了轟動台北藝文圈的「完全費里尼」，把義

大利名導費里尼（Federico Fellini，1920-1993）的電影完整地邀請來台灣放映，我也藉職務之便，把這些傳說中的名作都看了一輪，過癮極了。費里尼作品中最有名的是《八又二分之一》（*8½*，*1963*）與《生活的甜蜜》（*La Dolce Vita*，*1960*），但我最喜歡的是《舞國》（*Ginger & Fred*，*1986*），記得某晚片子看完出來，我哭到崩潰。《舞國》由義大利男神馬斯楚安尼與費里尼的妻子瑪西娜合演，是一部彩色電影，非常深情，我哭到不能自已，連同事都來問我，為什麼會哭成這樣。

所以，我從 2003 年入行，到 2008 年離開光點台北，大概在這短短六年的時間，經歷過許多不同的環節，從外片的發行開始，待了大大小小的獨立片商，也做過影展，還去管過一間全台灣最少座位的戲院。很有趣，對我來說是一個豐富且完整的歷練過程，雖然都是小規模的工作，但是非常多元，有機會從不同的思維、方式與角色，來認識電影這個產業，還有，開始思考到底什麼是「電影人」？

台灣電影的下一個時代

2008 年，台灣電影走入下一個時代，《海角七号》在那年上映。

如前面所說，那時候我已經認識亞梅姐，她的公司「穀得電影」正在執行《海角七号》的行銷。那時候，我剛好準備要加入穀得電影，亞梅姐便叫我去慶功宴，一起玩一玩。

《海角七号》還是 MSN 的年代，大家那時候已經會像現在一樣，把裡面的人物做成一些表情貼圖，很方便地去傳播流行語。經過片商的推波助瀾，當它成為一種現象之後，新聞都會說：「你最近去看《海角七号》了嗎？」，這句話，成為街頭巷尾大家互相問候的流行語。它變成當年所謂的國民電影，在那之前，我們幾乎沒有看過這種狀況發生。裡面每個人物都非常有個性，好像可以跟我們生活中認識的街坊鄰居對應，或是一些熱門議題，比如「山也 BOT，海也 BOT」，都反映當時社會的一些狀況。

　　《海角七号》的成功，首先，一定是建立在作品本身打動觀眾，電影有它的天時地利人和。第二，就是它有一個出色的行銷團隊，用非常貼近電影本身的呼吸節奏，對應當時的社會氛圍，以那時候觀眾熟悉的社群工具，讓它的訊息可以透過對的方式，有效傳播出去。當然，如果它本身不是一部好作品，後面這些都會缺乏基礎，像建築在沙灘上的堡壘一樣，絕對是無法成立的。

　　那時候，也有許多熱心的「鄉民」幫忙推廣。像是現在專門發行音樂紀錄片的片商「造次映畫」的老闆查拉（林家樑），當時他是 PTT 電影板的板主，他就卯足全力義務推廣，完全沒有收錢。在更早的紙媒年代，討論一部電影的論述空間並不多，主要都是由上而下，像是焦雄屏老師、李幼鸚鵡鵪鶉小白文鳥這些影評人前輩，往往一字千金，能深刻影響影迷們欣賞一部作品的角度。可是，當網路論壇出現，不論是 PTT，或是部落格，像無名小站、痞客邦，這個年代的寫作變成一種全民運動，開始出現許多「大大」，假設你寫作的質與量都很穩定，而且有獨到觀點，就能開始產生影響力，吸引受眾，直接與他們溝通。

　　這個非傳統媒體、非專業影評人的崛起的風口，提供許多新世代意見領袖被看見的機會，那時候也是所謂「網路作家」百花齊放的年代，九把刀、藤井樹、痞子蔡，都是引領熱潮的風雲人物。2004 年，有一部紀錄片《生命》，非常成功，就是運用很多「第一代網路意見領袖」去做行銷，藉由優秀且具本土觀點的寫作，把議題脈絡與深度內容介紹出去。那對國片來說非常重要。要比行銷運算，我們比不過外國電影，但你可以比在地性，人跟土地、歷史、時間及文化的連結。《海角七号》的成功，我認為就有一部分是得益於這樣一個「由下往上」的網路年代：網路上的意見開始被電視新聞、報紙引用，主流媒體被影響，再推播讓更多人知道，變成是一個強而有力的正循環。

　　就影片問世的時間點來看，《海角七号》本身也不是一個從石頭裡蹦出來的猴子，90 年代有「純十六影展」，也有前身是時報電影獎的台北電影節，由陳國富創辦，另外，開始有許多年輕的製片，開始做一些比較類型、年輕化的嘗試，譬如李耀華與葉育萍的三和娛樂公司。或是鄭有傑《一年之初》（2006）、林書宇《九降風》（2008），也都是在那之前就冒出來。台灣電

影在那時候好像處於一個胎動期，開始有些新的嘗試，在台灣新電影幾乎滅絕之後，努力尋找到新的可能性，無論在說故事的方式、題材的選擇，以及與找到與市場觀眾的連結上，遍及各個層面。

莊啟祥曾經跟我聊過，許多電影市場要邁向產業的第一步，最有機會發展的是鬼片，技術相對容易上手，也最容易撬動年輕觀眾。一開始是鬼片、愛情片，之後可能就會有犯罪、刑偵等等，難度最大應該是科幻片，就會有比較高技術和資金的門檻。你看拍《魔戒》（*The Lord of the Rings*）系列的大導演彼得‧傑克森（Peter Jackson），前面出名也是依靠 B 級恐怖喜劇《新空房禁地》（*Braindead，1992*），或是更早的《Bad Taste》（1987），真的粗糙到很好笑。

我認為，在《海角七号》之前的嘗試，或許就個案來說，有些可能不是那麼成功，但就整個電影產業的發展史來說，它們都有指標性的意義。前面提到的三和娛樂，就是很有開創性的一間公司。三和娛樂的《十七歲的天空》（2004），投幾百萬去

拍，拿下千萬票房，奪下當年度國片票房冠軍，這部片在當年的重要性，可能不亞於後來的《海角七号》。

台灣電影百花齊放

回到產業，《海角七号》開啟一個台灣電影的新時代，電影數量大幅增加，類型也逐漸多元。在《海角七号》之後，國片出現蜜月期，「看國片」從一種令人羞於啟齒，跟娛樂壓根沾不上邊，與絕大多數觀眾與社會脈動脫節的冷灶，一夕變成能從中獲得滿足和榮譽感的新興潮流。戲院樂於放映國片、觀眾願意觀看國片，媒體也覺得報導國片會有流量。當然，大家也開始覺得「投資國片」是可行的。但是，當蜜月期進入尾聲後，各種質疑、挑戰，和疲態也逐一出現。因素很多，我們假設一年出現三十、四十部台灣電影，它的質感可能並不穩定，就像一個品牌，這一代做得好，下一兩代做得不好，之後又有一代做得好，它的品牌形象就是不穩定的。

《咒》電影海報（精漢堂影像有限公司提供）

　　國片這個招牌，影片質感沒辦法給觀眾穩定的信賴度。最基礎的事實就是：要用「電影」去把故事說好，這個技藝需要才華與訓練。前面說，假設我們一年有四十部台灣電影能夠登上大銀幕，那麼，其中真的有電影感，或是具有娛樂性的作品，比例實際上有多少？過去這十五到二十年來，這個比例有沒有提升？憑良心講，我認為在台灣拍電影的門檻，比起世界其他地方來說是很低的，但這種「低門檻」有時候不見得是好事。

　　拍電影始終需要動員人力、時間與資源，我們回頭看，過去二十年來，有多少導演拍出第一部電影，隔了五年可能可以再拍第二部，或者就再也沒有第二部電影。我們去客觀解讀這個數字的時候，可以說是驚心動魄。又有多少導演，他拿到的國片輔導金，數字都高過電影上映時候的實際票房？這些真相或許殘酷冰冷，卻真實反映這個產業的殘酷面向。

　　拿「拍第二部電影」的難度來講，2022 年，《咒》的導演柯孟融，他的第一部電影是恐怖片《絕命派對》（2009），由張睿家與小澤瑪莉亞主演，他原本在學生時期拍鬼片就備受期

待，但是在《絕命派對》之後沉寂了一陣子。他雖然在這期間也接下許多廣告、MV，或是一些中國電影，做為影像創作者的身分沒有中斷，但他還是喜歡恐怖片。所以，《咒》這個案子，他幾乎是自己出來做老闆跟發起人，找的投資者都是非業內的資金，是以前跟他長期合作的伙伴。原本在電影業界找，沒有人覺得他會成功。所以，《咒》的誕生，其實是個非常勵志的故事。

在《海角七号》成功之後，有一段時間，台灣電影百花齊放，許多長期深根在電視產業的製作人或導演轉戰電影，比如說柴智屏、王佩華、蔡岳勳 ； 鈕承澤以前也導過許多偶像劇，有非常、非常多人，投身電影產業。然而，大概在同一期間，也是中國影視產業快速發展的時期，就在 2008 到 2018 的十年之間，對岸也處在一個狂飆上升，或有人稱為「野蠻生長」的階段。

當時，台灣從幕前到幕後的影視人員都一波一波地過去中國發展，這個產業的根基是被嚴重掏空的。我們所謂的產業基礎，說穿了也只有人才。所以，當你的人才被掏空，你就必須要

再回頭培養新人，人才的養成，豈是一朝一夕之事。現實就是，本地人才青黃不接，而大批西進的工作人員短期內也很難回到台灣。兩地薪資的巨大差距，能夠接觸到不同的製作規模與題材，還有一檔接一檔忙不完的工作，都讓這個困境快速擴大。影響所及，難以估量。最直接的就是為了不要踩到紅線，許多藝人或經紀公司對於本土題材敬而遠之，能閃則閃，並在言論尺度上自我審查。這對於發展台灣本土的內容是非常大的傷害。

沒有所謂的「國片觀眾」

《海角七号》的成功與我無關，但也開啟我往後接觸更多台灣電影發行的另一條緣分。那時候，亞梅是《海角七号》的行銷統籌，穀得電影算是台灣少數幾家專門發行或行銷台灣電影的公司，進去穀得之後，我就是專心地學做台灣電影。

事實上，在穀得之前，我也在騰達做過幾部台灣電影，都是 2004 年，包括林依晨主演的《飛躍情海之浮生若夢》；楊

謹華、吳辰君和蕭淑慎一起演的《終極西門》；還有徐立功監製、尹祺導演的《心戀》等等。但是，我有系統地學習做台灣電影，還是從進去穀得之後才開始，亞梅算是真正教我做國片的師父。

做國片跟做外片，根本上有很多不同的地方。最基礎來說，做外片的時候，所有的行銷素材都是從國外過來的，我們主要的工作是翻譯或在地化。但在穀得開始學習做國片的時候，所有的東西，我們都從自己手中要把它生出來，創作者本人就在你的身邊，我們要密集地跟創作者討論。那時候，做《征服北極》（2008）是跟楊力州導演；做《台北星期天》（2010）是何蔚庭導演，我都學到很多。《台北星期天》是一個關於外籍移工的故事，中山北路附近有許多教堂，我們會到那邊去，在移工做禮拜的時候，告訴他們有一部這樣的電影。那時候，也真的有許多移工就在週日早上做完禮拜之後來看《台北星期天》，是一個非常特別的經驗。我們在光點台北上映，單廳票房極好，超過一百萬。

　　所以，首先是所有素材都要由零開始發想設計。預告怎麼剪？宣傳句怎麼下？還有海報的 layout 等等。做國片最特別的部分，包括創作者就在台灣，我們可以敲通告，發各種專訪給他們，比較好調度人員。特別之處先是在地性，再來就是與之相關的各種論述與社會連結，就像前面提到的移工，我們可以吸引他們在假日進場來看電影。或是像《征服北極》那樣的紀錄片，也可以去開發跟題材對應的觀眾。

　　做國片，除了把看電影視為娛樂選項的觀眾，我們得把他們之外的人，當作全新開發的領域。譬如，如果是一部跟生態有關的紀錄片，你就會接觸到很多的 NGO，可能是荒野保護協會，或是各種生態議題相關的社團與組織，甚至是關注生態議題的企業與基金會。他們就是你要去 approach（接近）的對象。行銷與業務開展，會跟做外片的時候有一個非常不一樣的思維方式與路徑開發，這些觀眾可能甚至不會是所謂的「國片觀眾」或是「紀錄片觀眾」，而是對題目本身感興趣而來。

　　當然，前面提到做外片，也會有題材相對小眾的作品。我們可能也會去接觸某個樂團，挖掘某個議題等等，但大部分時候，外國片還是跟好萊塢電影比較接近，是用娛樂去做包裝與傳播。可是，在台灣電影，我們會需要依據創作者本身的特質、依據他過去的作品所散發出的特色，圍繞這些東西來去訂定「客製化」的行銷策略。客製化，就是我們對國片與外片行銷策略的首要分野。

「講這塊土地的故事，是很迷人的」
——從《牽阮的手》談電影與政治的千絲萬縷

歷經在電影發行端的多方嘗試之後，2011 年，王師與李烈、馬天宗兩位前輩，共同創立牽猴子股份有限公司，展開生涯的下一個階段。一間專以發行台灣電影為使命的電影公司，會碰上什麼樣的挑戰？牽猴子的誕生並非憑空而來，也是在「後海角時代」的台灣電影產業，自然生長的順勢而為。

要發行台灣電影、要做作品與觀眾之間的橋梁，要聽創作者講這塊土地的故事，身在台灣，難以迴避的是文化與政治之間的千絲萬縷，從公司成立初期發行的紀錄片作品《牽阮的手》出發來談，我們來聽聽看，王師對於藝術與政治的關係，又有什麼想法？

2008 年，《海角七号》之後，我加入穀得電影。透過在穀得電影的學習，累積更多做台灣電影的經驗之後，我輾轉待過傳影互動、台灣華誼兄弟等發行公司，都是幫忙做幾部片子，時間非常短。在 2010 年，我跟幾個熟悉的朋友，在微風廣場附近的大樓租一間臨時的辦公室，組成一個承接行銷專案的團隊，代號「1302 工作室」。這間小而溫馨的辦公室，是跟著一位很照顧我的前輩鳳美姐（張鳳美）承租。我們在那邊做過的案子，包括日本導演新海誠的動畫電影《追逐繁星的孩子》（*Children Who Chase Lost Voices*，2011），還有歌手盧廣仲第一場小巨蛋演唱會《Good Morning & Good Evening》的創意行銷，就是我們團隊當時規劃執行的。

牽猴子的成立契機，就在 2011 那年。前面提過，我在騰達時期認識，對我非常照顧的副總馬天宗先生。在我們先後離開騰達後，依然保持聯絡，他也常常關心我在做什麼。就在那時候，他跟我聊到，李烈烈姐，想要成立一間專門做國片的行銷公司，問我有沒有興趣一起來聊一聊？我一聽，當然有興趣、非常有興趣！那時候烈姐剛剛做完《艋舺》（2010），全台灣最屌的監製

就是她。初步談定後，我就邀請「1302 工作室」一起接案的伙伴們：洪平珊、周仲妤、王雅青（大蝦），以其前騰達戰友鄭采君，一起成為這間公司的第一批員工。沒過多久，現在擔任牽猴子總經理的陳怡樺 Ivy，也帶著超強戰力加入團隊，和我一路打拚到今天，至今我依然非常慶幸有她加入。

於是，我們從一個以友情和默契為基礎的接案團隊，正式成為台灣當時唯一一間以服務台灣電影為職志的發行公司。第一間辦公室在國父紀念館附近，延吉街巷內某間老公寓的二樓。若用歷史小說的說法，這裡就是我們的「龍興之地」，「天下布武」的起點。

現在回想，牽猴子的成立，也跟當時台灣電影的狀態息息相關，《海角七号》在 2008 年上映，同年有烈姐監製的《囧男孩》，過兩年就是《艋舺》，再隔年是《翻滾吧！阿信》（2011）。對台灣電影來說，那個時期就像是一個受精卵逐漸茁壯，成為獨立個體的過程。在這個過程中，細胞會開始分裂，有些變成心臟、有些變成肝臟，長出手腳，神經、血管、肌肉，紛紛成形。電影從

手工業成為「產業」的過程，每個環節的專精化，或是說專業分工，都是必然的。有人會開始專門剪預告、有人會開始專門設計海報……等等。

以劇照師這個職業來說，就是一個比較新的職涯選擇。過去也有劇照師，但可能是兼職做。當台灣電影製作的數量開始變多之後，有些攝影師可能原本在拍劇場，突然就覺得可以過來做影視劇照，專業的電影劇照師也就慢慢出現。當一個產業的產值變大、產量變多，看起來有前景，逐漸成熟的跡象就是慢慢找到不同的專業部門。拿好萊塢愛情喜劇《戀愛沒有假期》（*The Holiday*，*2006*）來說，卡麥蓉狄亞飾演的女主角就在做預告剪接工作，我們可以看到，在一個成熟的產業裡，專業的預告剪接師也是可以很賺錢的。

以我們現在長期合作的海報設計師陳世川來說，他設計的第一張海報，是穀得電影在 2009 年發行的《一席之地》。監製陳芯宜在網路上亂逛，發現陳世川的作品集，以及他以自己的方式詮釋的電影海報。陳芯宜覺得世川的美學跟設計感很好，便進

一步聯繫合作。之後，我們做的電影都一路跟他合作下去，包括
《台北星期天》。2024 年的此刻，陳世川已經變成一方之霸，是
業界景仰的大師了，哈哈哈。

牽猴子早期 Logo（作者提供）

牽猴子誕生

關於公司的招牌：「牽猴子」這個名字，則是烈姐決定的。一開始，烈姐叫我負責想公司的名字，我想出一堆非常古板的名字，烈姐覺得通通太無聊，「就叫牽猴仔（khan Kâu-á）好了。」我很驚訝，「什麼是牽猴仔？」烈姐的爸爸是外省人、媽媽是本省人，俗稱芋仔蕃薯。她就叫我自己去查，一查才發現，喔，原來就是三七仔（sam-tshit-á），哈哈哈。我還想說，哇，這樣可以嗎？烈姐倒覺得沒有什麼不行，我們是做行銷的，好玩嘛。

　　因為「三七仔」通常跟風俗行業有關，是指馬伕或皮條客，但我後來才發現，「牽猴仔」還可以有另外一個意思，就是在以前農耕時代，「溝仔」（kau-á）就是溝渠，所以「牽溝仔」（khan Kâu-á）也可以是引水灌溉，讓稻作可以生長的意思。總之，我們可以說牽猴子就是電影作品跟觀眾之間的橋梁，也是某種仲介、公關。一開始的時候，我跟人家介紹我們公司，「你好，我是牽猴子」，對方第一反應都是不知道什麼意思，或直接問「是八大行業嗎？」哈哈哈。剛開始都很害羞，但很快就發現這個名字很傳神、很特別，甚至有一種挑釁的惡趣味。

　　一旦認識之後，就有很高的識別度，很難被忘記，變成一個「刻在你心底的名字」。

　　以我自己來說，成立牽猴子之後，也是我個人職涯上的轉捩點。雖然事業發展還在非常非常初期，但是身分就從領薪水的人，變成要發薪水的人，那個壓力當然是非常巨大的。牽猴子剛成立的時候，資本額只有三百萬，我跟烈姐、馬哥一人出一百萬。當然，這樣的公司跟其他公司不一樣，我們不會有進貨、出

貨、倉儲、設備等等問題，其實就是一間行銷公關公司，只是服務的商品是諸多電影當中的其中一種： 台灣電影。公司的整個支出，其實就是薪水、辦公室租金、水電……這些非常基礎的東西。牽涉到的財務層面也不複雜。

牽猴子成立之後，我們一部分的案子肯定是烈姐監製的電影 ； 另外一些案子則是馬哥介紹過來的，他的涉獵領域很廣，做電影，也對音樂、表演藝術非常熟悉，人脈很廣，對認識各種新事物與扶植年輕團隊，永遠充滿熱情。

當然，也有一些案子會是由我去找，畢竟，當我們成立牽猴子之後，我的角色也從一個經理人，變成公司的負責人。其實，那時候也不知道負責人究竟是要負責什麼東西，哈哈哈。當然，後來是越做越清楚、從做中學 ； 基本上，負責人就是整個公司的業務來源，就是業務的頭子，我要去外面讓人家認識牽猴子在幹嘛，可以提供什麼樣的服務，以及去說服導演與製片人把作品交給我們，為他們提供行銷與宣傳的服務。你有案子進行，才可能去支付公司營運所需的費用，對我們來講，這是一個全新的學習。

　　當然,也因為我們的人員編制相對小,一年大概執行六到八個案子就可以順利營運公司。牽猴子剛剛成立的時候,我們標榜專門做台灣電影,十分慶幸,當時有滿多創作者是直接來找我們,除了穀得電影、原子映象等等,當時也沒有太多公司在耕耘這個領域。就算是創業初期,我們在尋找業務上,其實也不算是特別辛苦。

　　在執行面上,六到八個案子,如果我們一個案子抓兩到三個月去執行,彼此當然會有一些重疊的時候。有些案子,在初期階段,我們就需要去跟導演看影片的初剪、擬訂策略、討論預算等等;有些案子,則是我們拿到的時候,離上映可能就只剩三到四個星期了。確實,每一個作品都是創作者和製作單位的寶貝,就是他們的孩子,花很多時間、心力、金錢去灌溉的寶貝。每個媽媽都希望自己的孩子受到最好的照顧,畢竟是獨一無二的。但是,我到現在都還是會說,大家對行銷團隊的期望永遠過高、待遇總是過低。

　　打個比方來說,如果今天有位業主,希望我們能有完整的兩

個月時間去服務它，完全不要重疊到其他的案子，那我們假設就是電影從上映日開始算，前面一個月、後面一個月，都不能排其他的電影上映。我會問他，可以給我們兩百萬的服務費嗎？如果我們一個月的基本營運成本是九十萬，要我們兩個月只做一部電影，那兩百萬是否合理？大部分業主是不可能支付這筆費用的。

到頭來，做生意不是慈善事業，這是很殘酷的問題。行銷公司手上不可能只有一個客戶。做行銷，我們需要很多人去處理不同的分工。組織不可能壓縮到一、兩個人的規模。但如果規模擴大，大家又會有過高期望，覺得電影賣垮都是因為行銷不力。反過來想，那如果賣好的時候，我說全都是行銷的功勞，這樣會公平嗎？哈哈哈。總之，如果我們相信電影行銷跟電影票房成敗有關，那就應該要讓團隊能夠有養活自己的基本待遇，而不是又要馬兒好，又要馬兒不吃草。只會讓年輕人進不來這個行業，或到最後把熱情燃燒殆盡，抱著失望的情緒離開。

紀錄片行銷

　　談到紀錄片行銷，在台灣，紀錄片走院線放映已經是常態。台灣的紀錄片生態，在院線映演的模式已經進入成熟穩定的階段。不敢說一定對於票房有信心，但是大家會覺得「這是可以做的一件事情」。當然，紀錄片的成本是難以估算的，成本有兩種，一種看得見、一種看不見。紀錄片的成本許多都難以被量化或計算，創作者為了維持生活所需，可能要去外面接一些標案或是廣告，再把賺來的錢投入拍攝當中，而拍攝本身的時間成本，創作者常常就會自行吸收，沒辦法真的用常規的拍攝標準來計算。通常，這種算法也沒有意義，因為其中的時間心力如果以商業標準來看，往往是高得驚人，如果估出來一個天價成本，也沒辦法說服人來投資。

　　所以，這自然是紀錄片工作者的偉大之處：左手養活自己，右手又把全部資源投入創作。現在，我會跟所有來找我談的紀錄片導演或製片講，雖然牽猴子是一個電影發行公司，靠發行電影創造我們公司營運所需的費用，但我不認為上院線是紀錄片

唯一且必要的曝光方式。我們對電影的想像，通常希望它有一個有別於電視的深度、論述，和美學表現；上院線可以是一部紀錄片達成目的的手段，但不是目的本身。當然，如果創作者本人希望它的作品可以在一個比較專業的空間播映，或是被當成電影來討論、產生評論跟論述，那確實也有一些事情可以透過上院線來做到。

近年來，台灣院線的紀錄片市場是不是變得比以前更大？把時間跟尺度拉大來看，我們還是得承認，會花錢進戲院看紀錄片的觀眾仍然是總人口比例中的少數，比較偏向北部、都會區。國片的鬼片或是黑幫片，台北票房比外縣市的比例可能會到一比三，甚至是一比四或一比五，而紀錄片通常只有一比一，有時候甚至可能不到一比一，外縣市只有 0.7 或 0.8，都有可能。

以票房來談，票房跟作品本身的藝術成就高低不見得相關。比如 2022 年兩部在影展得獎的紀錄片作品《九槍》或《神人之家》，它們的院線票房不到五百萬，但這不代表它們的藝術價值不如那些破千萬的紀錄片，絕對不是這樣。當「紀錄片上院線」

在台灣開始變成一個常態性的事情，每年有四到六部之後，我們會發現紀錄片也有它自己的市場輪廓出現，有些類型的紀錄片可能對應到較大的市場，有些類型的紀錄片有較強的議題性，可能比較嚴肅，所以票房數字有很明顯的天花板，難以突破。影片離開院線後，後續的影響力反而在會透過串流平台、公共電視，或各種公播場合擴散出去。觀看紀錄片有各種可能的方式跟渠道，院線只是其中一種手段，但不見得所有紀錄片都需要。

做為一間電影發行公司，牽猴子後來也可能慢慢累積一些標準。大方向上，我們都是以最開放的心態來做各種業務洽談，但我還是會有一些判斷，譬如，我接這個案子，會不會讓我們的同事太累？甲方是否能在一個平等合作的心態上與我們溝通？又或者，影片本身是不是在戲院播放基本該有的規格跟品質？又或是，片方對票房的期待與我們的判斷是否相符？我們很怕雙方期待相差太遠。更誇張的，還會出現大家對於票房預估差上一個零、兩個零的，那基本上就沒辦法談了。我在想有沒有可能賣到一百萬，你要跟我講一億，那怎麼談？哈哈。我現在都是傾向用比較直接的方式，跟我的潛在業主溝通，我寧願我們之後沒有合

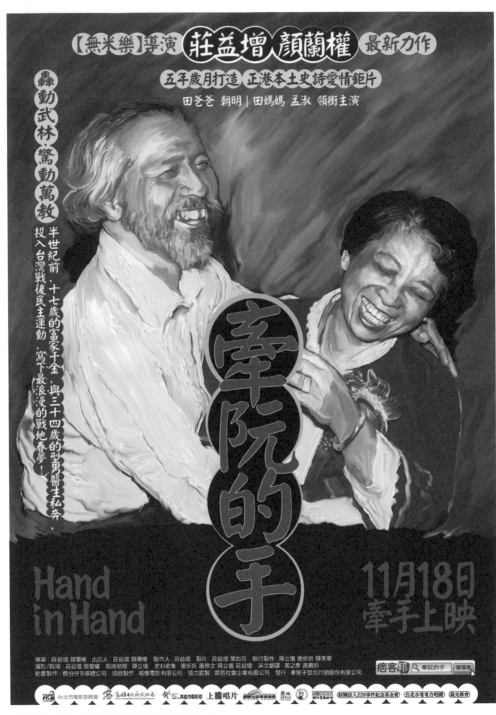

《牽阮的手》電影海報（顏蘭權導演提供）

作，但還是朋友，也不要讓你覺得，我用我自己都不相信的數字來哄騙你。

其實，就是所謂的先兵後禮、醜話說在前頭。台灣電影票房失敗的機率太高了。如果整個行業的大部分人都覺得「牽猴子這個王師為了爭取業務，整天在外面唬爛」，那我們公司的信用就沒有了。我寧願你先對我生氣，雖然你可能覺得我低估你的電影，可是我講的是實話，我們之後還會有合作的機會。而且，我的預言成功機率是很高的。賣得更低可能會有，但很少會有賣高的，哈哈哈哈。

當然，上面談了這些標準，但就我個人來講，我做電影已經超過二十年，每部電影對我來講，都像是閱讀一本新書的過程。每次做一部電影，可能是跟過去合作過的導演再續前緣，也可能是跟新導演、新團隊交一個朋友，或者是去認識一個自己不熟悉的領域，比如說登山界、生態界，每次發行新的題材，都拓展了我生命的廣度。對我來說，做電影除了是養家餬口、讓公司繼續營運的手段之外，有時候我更把它視為一個讓我的生命內涵能更

加提升、豐富的養分來源！

如果要說牽猴子當時的「創業作品」是哪部？老實說，有點不可考。在 2011 年十一月上映的紀錄片《牽阮的手》，可以算是比較早期發行的作品，莊益增與顏蘭權執導，拍攝投入台灣戰後民主運動的田朝明醫師與田孟淑（田媽媽）夫婦的紀錄片。談到紀錄片，或談到一些社會、政治議題，可能就會有些敏感的氛圍存在。先開個玩笑，「政治歸政治、藝術歸藝術，苓膏龜苓膏。」哈哈哈。這句話以前常常被拿出來揶揄，無論談到金馬獎，或談到一些作品的愛恨情仇時，常常會聽到。

我們當然很清楚，天底下沒有「政治歸政治、藝術歸藝術」這種事。有的「藝術」就是為政治服務，有些藝術則是在跟極權政治激烈對抗中產生。很多偉大的作品都是如此。他們誕生在社會劇烈變動的時代，譬如說台灣新電影，在台灣經濟起飛之後，工業社會與都市文明出現，會有像《恐怖分子》（1986）這樣的作品來反思；又或是《悲情城市》（1989）就是從戒嚴到解嚴，一個時代巨變下被創作出來。總之，政治與文化，不管是互相服

務、相互對抗，都不可能獨立於彼此之外。尤其是在台灣，特別是這樣。

2016 年，台灣國際紀錄片影展將傑出貢獻獎頒給綠色小組。綠色小組就是現在台灣許多中生代紀錄片工作者的啟蒙，誕生在台灣政治比較保守、高壓的年代。前輩們將影像打造成一種傳播想法和理念的武器。我們可以想像，台灣的政治、社會、經濟變化，是一個長時間且連續性的過程，當台灣解嚴之後，我們都還需要三十年、五十年，甚至更長的時間，才能去整理清楚台灣過去的歷史。莊益增與顏蘭權兩位導演，因為紀錄片《無米樂》（2004）被大眾認識，如果去看 2008 年以前，不只是《無米樂》，包括《翻滾吧！男孩》（2005）、《生命》、《奇蹟的夏天》（2006），對於那時候的台灣觀眾來講，很多人都是透過紀錄片，才認識到台灣許多社會當下的現況，也給後來的不同世代的電影導演諸多啟發。

土地這件事情，是很迷人的。莊益增與顏蘭權的《無米樂》是講台南後壁的老農故事，台灣已經高度工業化、都市化，但我

們去回顧台灣社會那些固守一方的農民，可能是父祖輩那一代，會發現許多現在失去的特質，譬如情分、敬天愛人、對動物與對土地的敬拜之心。莊益增與顏蘭權執導的第二部紀錄片電影《牽阮的手》，則是對我政治啟蒙非常重要的一部作品。我第一次看到這部電影應該是在 2010 年的台北電影節，這部電影的片長將近兩個半小時，我看完非常的震撼、非常的感動。老實說，我出生在一個深藍、外省的家庭，可以說是天龍國中的天龍國，電影中呈現的人物，完全跟我的族群、我的家庭、我的認知範圍，處在政治光譜的另外一個極端。

　　光譜另一端的人，都在想些什麼？我以前完全無法理解，甚至帶有一點漠視的眼光，這部紀錄片給我很大的震撼！哇，原來是這樣。另一方面，我也非常敬佩導演，因為這部電影非常難拍、非常消耗能量。電影中呈現了台灣民主運動裡面，不直接站在舞台上的英雄人物，勾勒出台灣民主政治的發展，帶領觀眾用他們的眼光看到白色恐怖、看到林宅血案、看到鄭南榕、看到施明德等等。然後，也等同於是用一個愛情故事來帶觀眾入門，這個片名《牽阮的手》，我覺得非常動人。可以說是一部史詩電影，

《山椒魚來了》電影海報（大麥影像傳播工作室提供）

也是一種政治的啟蒙。

紀錄片行銷，有兩條基本的軸線，第一是影片的被攝者，或說就是影片的題材本身 ；第二就是導演本人。以《牽阮的手》來說，導演顏蘭權和莊益增本身就是「牽手（khan-tshiú）」，他們的故事也很動人 ；而電影的主要被攝者田媽媽還健在，田爸爸則是已經過世，他們的女兒田秋堇則是非常活躍的政治人物，曾擔任過立法委員、監察委員等重要職務。所以，我們的行銷就要順著創作者與被攝者，從議題的軸線去發揮，不可能脫離政治與台灣歷史。當然，在這個核心之外，怎麼去擴散多一點點，就變得很重要。《牽阮的手》仍然是在講一對夫妻半世紀悲歡離合的經歷，透過這個點，我們還是能去接觸對於政治比較陌生，甚至帶有疑慮的觀眾。

所有的故事，都必須透過人來講，才可能打動觀眾，才有可能穿透同溫層。這會呼應到台灣許多的生態紀錄片，打動人的部分常常也不是動物，而是物種守護者。譬如《老鷹想飛》（2015）的沈振中老師、《黑熊來了》（2019）的黑熊媽媽黃美秀老師，

或是《山椒魚來了》（2023）的學者團隊們。透過人的故事，可以讓議題不再冰冷，有效縮短跟議題無關觀眾的距離感。

　　我再舉兩個議題不太一樣的例子來講，2015 年的《沖天》也是由牽猴子發行，製作非常精緻，我也非常感動。這部電影是馬英九總統執政時期的中華文化總會出品，祕書長楊渡是一個有名的統派。但是，《沖天》真的是一部很好的紀錄片。首先，它當時以抗戰勝利七十週年的空軍為題材，導演張釗維找到一個非常好的角度，以「人」的角度出發。

　　它去談的是，中國空軍當時從軍的人許多都是生活優渥，教養極好的富二代，知道去從軍有去無回，但他們還是有一種救國救民的騎士精神，不是那種開戰之後逃到國外的有錢人家，而是視國家興亡為己任的菁英貴族。另外，《沖天》也關注那些在地上等候的家屬，看到飛機在天上纏鬥，這些飛官的妻子、母親，她們的心情是什麼？我覺得張導演找到一個非常人性的角度，我當時看完，非常感動。主題曲《西子姑娘》時不時仍縈繞在我腦海中。

《黑熊來了》電影海報（ 大麥影像傳播工作室提供 ）

　　張釗維導演的另外一部作品《本來面目》（2020）也是一樣。這部紀錄片的拍攝主題是聖嚴法師，但不是要歌頌他的偉大，而是去描繪一個僧侶在佛教教義式微的年代，如何去找回這個宗教的尊嚴。透過個人的努力，成為一個學問僧，再到不同的異國去開枝散葉，非常了不起。從第一次試片開始，我每看必哭。可見我也是一個有法緣、有慧根的人啊，哈哈。

　　總之，所有的議題，唯有透過好的故事跟舉重若輕的方法，才能夠打入大眾，讓你的觀念被光譜兩端的觀眾接受。我們說劇情片也是一樣，談一部不是我做的電影，2023 年最賣座的《關於我和鬼變成家人的那件事》，主題是性別，但也不是傳統想像中的政治正確，而是藉由刻板形象，再去翻轉它，帶著主角的偏見去經歷一段旅程。你看到後面就會恍然大悟，「喔，原來是這樣！」回到人性化的面向，非常高明。所以，我們會說世界上最難的事情有兩件，一件是把我的想法放進你的腦袋，一件是把你的錢放進我的口袋，如果能同時做到這兩件事，那就太高竿了！

　　一個文化的價值體現在哪裡？我認為，在影視產業，文化價

值的體現不應該被視為一個目的，至少不能太過露骨，讓人一下子就感受到你的企圖。我們講歷史層面，大家都開玩笑說日本大河劇拍二十多年，講來講去都是日本幕末、戰國時期，信長也拍了那麼多代。韓國歷史上的戰役也沒幾次，鳴梁海戰，李舜臣的故事也拍了那麼多次。一個國家要談自己的內容產業，必須想到第一件事情是——你的文化基礎工程是什麼？講得很俗就是四個字「認識自己」。如果你不敢認識自己、你避談自己，那就不要談什麼文化產業了，沒有這種東西。

我們看新台語運動，從羅大佑、陳昇等人開始，就把台語音樂做出新的翻轉。新一代台灣人對自己會有一種全新的看法與全新的生命內涵。這就是認識自己的過程。現在有很多更年輕的樂團，會用自己的方式把台語當作他們表述的主要語言，這都是逐漸累積、變化的過程。所以，如果一個國家要發展自己的文化事業，那就不可能跟政治分開，只是這種政治實踐，可能也不見得這麼肅殺，或是這麼嚴肅。以韓國的《寄生上流》（*Parasite*，2019）或是《魷魚遊戲》（*Sguicl Game 2021*）當例子，它們講得是韓國當代的貧富差距，但它不必美化它，甚至也不必去直接談它，韓國生存的困境

甚至殘酷，就被這樣具象化，甚至奇觀化、娛樂化。

　　我們前面提到的《海角七号》，也有這樣的意思。我不確定後來是否有人去研究《海角七号》成功的原因，但在我看來，首先，2008 年是陳水扁下台、馬英九上台的那年，本土派的情緒受到極大的挫敗，《海角七号》就是一個出口；再來，《海角七号》也透過通俗電影的方式，去談台灣跟日本之間的複雜情感，電影中那段未盡的戀情本身就像是一種隱喻，就像《牽阮的手》從一對戀人、一對夫妻的角度來談政治，是一樣的道理。

　　《海角七号》有兩條故事線，在前面的當代故事線，是一個很典型的，所謂「underdog」翻身的故事，這個故事的主角阿嘉，他的處境跟《總舖師》（2013）的詹小婉、《陣頭》（2012）裡面的阿泰一模一樣。就是一個在現代都市化台北掙扎受挫的年輕人，很不情願地回到家鄉，碰到跟他同樣懷憂喪志的一群魯蛇，最後經過一連串的衝突與和解，卻反而凝聚為一個群體，開始爭取榮耀、找回自尊。這樣的故事在好萊塢電影，常常出現在運動競技之類的類型。但是，如果只有這條故事線，那《海角七号》

就不會是《海角七号》，而是有後面那條友子阿嬤的故事線，才讓這部電影成為一部史詩。呼應當代，也讓我們在那個時間點的台灣，能產生一種歷史的對話，撞擊出難以想像的巨大能量！

這邊講到，2008 年剛好是台灣本土派的低潮期，在陳水扁黯然下台之後，馬英九 2008 年到 2016 年的八年執政之間，也是中國影視產業竄起的年代，各種熱錢湧入台灣，老實說，在習近平就任之前，胡錦濤的路線還算是比較開明的階段，在那個階段，很多人就在思考「合拍片」會是台灣電影的一個重要出路。當然，我們現在回頭看，合拍片的成功案例可以說是鳳毛麟角，後面發生很多慘烈的案例，證明兩岸合拍電影的不可行，最主要的問題自然是，中國本身都有南北之分，有許多派別、語言、文化、娛樂的喜好殊異，再加上兩岸的現實因素，源頭上你要怎麼去設想一個好的故事？本身就很困難。

再來，考慮政治上的禁忌，一部電影同時要有中國、台灣的元素，然後又要透過兩岸的導演或演員來融合，講一個大家都能看的故事，這基本上就是天方夜譚。所以，最後合拍片大多只能

為了服膺規則,去寫一些非常蠢的故事,在市場上根本行不通,更不要講那些更直接的政治元素。這些東西不用到台灣,中國自己的創作者碰到審查問題都痛苦萬分。所以,我很佩服鄭有傑、楊雅喆這些導演,他們很早就做了決定,一定承受過非常孤獨、甚至被刻意疏遠的過程。我對於在那個年代,很早就決定自己要做什麼、不要做什麼的創作者,只有尊敬兩個字能形容。

合拍片問題,不只台灣,香港也一樣。香港導演以前也覺得北漂到中國發展是他們的出路,沒想到現在香港電影的根基都被掏空了,只剩下幾個大導演還能在那邊拚老命。最終,也往往淪為幫中國的主旋律電影打工。不過,現在香港也有另一批懷有本土意識的創作者出現,有許多祕而不宣、隱藏在影像之下的能量在集結,尋找出口,或為時代留下見證。香港電影在前兩年有一波本土電影的爆發,在我看來就是一種政治表態,譬如《毒舌大狀》(2023),就是在黑暗的時代,對正義的追求與渴望。

　　以《毒舌大狀》來說，這部電影也是在給香港社會一個情緒的出口，換個說法講，其實就是包青天的故事。所以，不管是香港或台灣，有時候很矛盾的是，當一個社會處在富裕的狀態，會出現很好的娛樂，但對於時代的反思力道就沒有這麼強。最黑暗的時代，往往才會激發出最出色的作品。

　　有句話說：國家不幸詩家幸。或許就是這個意思吧。

肆

「在這個疏離社會，我們建立與眾人的連結」
——《看見台灣》，也看見紀錄片的票房號召力

　　2012、2013 年，台灣的紀錄片院線市場出現大震盪，兩部電影橫空出世，各自打動無數觀眾。分別是由華天灝導演執導，描述年長機車騎士團逐夢環島的《不老騎士——歐兜邁環台日記》；還有由齊柏林導演執導，以空拍鏡頭凝視土地的《看見台灣》。兩部作品各有不同的動人之處，也取下樂勝尋常劇情電影的亮眼票房。

　　兩部電影看似難以比較，王師卻從中梳理出萬變不離其宗的行銷心法。在詳細分享《不老騎士》與《看見台灣》，兩部連續兩年接連突破台灣紀錄片票房紀錄的案例之前，王師也將先從「排片與發行」的角度切入，分享發行商要將片子推向戲院端之前，面臨的現實情況。

　　台灣的院線系統，近年已經慢慢整合，不管是威秀、秀泰、新光、喜滿客、美麗華，還是 in89 等等，都會有自己的「排片人」，身為發行公司，自然也要維持跟大家的關係。那麼，什麼戲院會排什麼電影？以每個系統、每個戲院來說都各有不同，最後還是要回到各家戲院的判斷，以威秀來講，他們在全台有多家戲院、多個影廳，它會有它自己的數字回饋。不同的戲院，開在不同的區位，也會有各自因區位客群屬性不同而產生的市場區隔。舉例來說，台中市的北區與西區，可能就各有不同屬性的觀眾。

　　對總公司的排片人來說，看得到各分店的銷售數字、可以跟歷史數據或其他電影的數據做水平與垂直的比較，就會有他自己的判斷考量，盡可能將影廳的滿座率最大化。當然，各個排片人的權力大小、可以做到什麼層級的決定、是直接下判斷或是給老闆參考建議？這應該就是要看每個系統自己的狀態。對發行公司來說，我們所知道的，通常是在每週新片上映之後，隔週一下午，戲院會開內部會議來決定上週影片的去留，看是不是要砍場次、要換廳……等等。通常在當週週三的傍晚，就會看到各大戲院開出這週週末的場次。

那麼，片方是不是要針對排片去協調斡旋？像 2023 年的暑假檔，湯姆克魯斯的《不可能的任務： 致命清算第一章》（*Mission: Impossible–Dead Reckoning Part One*，2023）跟諾蘭的《奧本海默》（*Oppenheimer*，2023）搶 IMAX 影廳搶破頭。老實說，每個片子的商業潛力都非常不同，有時候差別很大、非常懸殊，好萊塢美商的大片，大部分在發行檔期的階段就會自己先協調好，避開互相競爭。IMAX 則是比較特別的狀況，因為 IMAX 本身就是一個半獨立系統，有權力決定自己的排片模式，那就不只是影城獨立的決定。

對 IMAX 來說，影廳特性跟一般廳院相較不同，怎麼排片會有自己的邏輯，有些片能夠後勢看好，有些片首兩週的票房就已經占整體票房的 80%，這些不同類型的票房取向，都會產生不同的排片判斷。不只是 IMAX，其他像是 Dolby Cinema（杜比影廳），或一些自成品牌、有完整規格標準的影廳，都可能會跟戲院另外協議不同的經營方式。細節部分，可能就要視個別的案例來討論。

當然，回到影廳的常態來講，我們就說台灣，在疫情之前，台北市每年上映電影可能超過九百部，你看一年五十幾週，其實對戲院來說，不愁沒片可排，片子的票房表現只要不好，或低於戲院自己設的滿座率標準，它可以替換的選項是相當多。說老實話，我經營戲院的朋友也告訴我，現在開戲院好像是一個串流平台，讓觀眾覺得目不暇給，對於大部分觀眾來講，市場上 90％的電影，可能是連聽都沒有聽過，就默默地上片下片了。

但是，以上比較是俗稱「商業電影」的狀況。以 2023 年來講，藝術院線的市場比以前更難做，全球看藝術片的人口可能都比之前要少。其實，大方向的問題就是當前世代追求輕薄短小，習慣觀看所謂的網路影音、短視頻，對於長篇幅的影像更沒耐心。整體藝術片市場的式微，在台灣也能看出端倪。不過，就算我們都知道，大眾看商業電影的邏輯，往往是為了要逃避現實，但同樣是以 2023 年來說，牽猴子發行的「紀錄片」，搞不好比劇情片還要多，這又是為什麼？

　　這並不是一個刻意為之的結果。紀錄片往往需要比較長的拍攝期，比方說，《南方，寂寞鐵道》（2023）就拍了五年，其他可能三年到十年都有。等於說，紀錄片很可能就是時間剛好到了，影片得以有完整做後期的時間，再交到我們手上做發行。當然，從長期趨勢來說，紀錄片產量確實是一直在上升。這個跟科技進步有很大關係，數位攝影技術提升、各類後期門檻降低、硬碟儲存容量增大，這都有利於紀錄片的拍攝。紀錄片拍攝過程中產生的素材量極大，要儲存、要剪接。這些都會隨著設備進步而越來越便利。

　　在發行紀錄片的時候，我都會跟導演們說，紀錄片跟出書一樣，如果要問票房高低，題材常常就已經決定了大半因素；在出版市場上，大眾心理學、投資理財一定都是長銷類型。對我們來說，我不會去幻想，在大眾市場上有一種人叫做「看紀錄片的觀眾」，我不覺得有這種人存在。來看《山椒魚來了》的觀眾，跟來看《南方，寂寞鐵道》的觀眾，或許有80％是毫無交集。大多數觀眾都是為了題目而來，紀錄片有很強的「分眾」特性，當我們在思考行銷，一定先去思考怎麼把力氣花在最有機

會來看這部電影的人上頭。

如果想著要把小眾的題目做成大眾，雖然我們都喜歡聽逆轉勝的熱血故事，但在行銷的現實面上，我認為大多還是不切實際的。所以說，如果有業主問我：「欸，有沒有什麼奇招？」我都說我沒有奇招，有奇招，我收的就不是這個錢，我多收你兩個零，哈哈哈哈。

紀錄片的力道

如果不是談行銷「台灣電影」的經驗，而是談行銷「紀錄片」的經歷，同樣是從穀得電影開始——《征服北極》與《被遺忘的時光》（2010），應該算是我接觸紀錄片發行的起點。《征服北極》描述台灣人到北極長征的故事，是一部很有趣的作品，以往我們可能只在 Discovery 看到在這個在地理上距離我們很遙遠的國度，有著極端嚴酷的生存條件，但沒想到，台灣人也可以去北極探險，我也是因為這部作品，才認識遊戲橘子創辦人劉柏園先

生，以及極地超馬選手林義傑與陳彥博，非常有趣。《被遺忘的時光》給我的觸動就更深，涉及生老病死的問題，當初在發行《被遺忘的時光》的時候，我深受感動，也開始慢慢感受到，紀錄片同時在知性與感性上都會跟觀者產生強烈的互動。

就好比我們最近做的《南方，寂寞鐵道》，就有人說，那部片其實也是另一種意義上的「看見台灣」。如果你只有透過各大新聞台來認識台灣，整天看社會新聞，你會認為台灣是一個非常浮躁、充滿各種問題跟暴戾之氣的地方。但是，透過紀錄片，你會看到各種不管在地理上、生理上、心理上，你所不了解的面向，感覺你的生命是跟這個島上的每一個人緊密連結在一起的。我覺得，這也是我一直在做紀錄片所追求的感覺。

前面稍微提到，其實我是一個非常天龍國出身的小孩，爸媽都是外省人，我是外省第三代，從小生活在大安區，是天龍國中的天龍國，從小讀金華國小，到金華國中、師大附中，再到台大，全都在離我家方圓不到一兩公里的距離。我還記得，我小學的時候，跟幾個同學去新開的忠孝 SOGO 逛街，坐計程

車去，不過就是在忠孝復興那邊，我覺得好像去了一個很遠的地方，現在想想覺得十分可笑。許多居住在偏鄉的孩子每天光上學來回就要走路兩三個小時。

大一的時候，我騎摩托車去淡水，好像還下著小雨，我當時覺得完成一個人生壯舉，「嗯，張騫出使西域也不過如此！」哈哈哈，眼界太小、目光如豆。總之，做電影對我來講，是拓展我的眼界，也建立我跟這塊土地的關係。藉由電影，我可以去認識這個對我來說，曾經非常陌生的地方。

所以，如果我們把每種電影類型都拿來類比，在台灣，記錄台灣本地故事的紀錄片，其實跟觀眾的互動性很好，力道特別強！娛樂片都不見得有這種功能。拿《南方，寂寞鐵道》來舉例，我們就碰到有鐵道員的家屬來看、有那種七十或八十歲，曾經在台鐵服務的人來看，他們都非常感動。我會覺得，這樣的作品本身，療癒效果很強。在這種時候，我會覺得這個工作是相當有意義的，也會希望年輕同事也這樣認為。這個工作跟島上很多人的生活都可以產生連結，這種連結，在眼下這個非常疏離的社會，其實是非常珍貴，非常溫暖的東西。

《不老騎士》

　　前面已經跟大家聊到《牽阮的手》，是牽猴子發行非常早期的電影，在 2012 年，也就是牽猴子成立的隔年，我們還有一部非常成功的紀錄片《不老騎士 ── 歐兜邁環台日記》。在再隔一年的《看見台灣》問世之前，《不老騎士》的票房是台灣紀錄片影史冠軍，賣到三千多萬。也來跟大家聊聊發行這部電影的經驗。

　　首先，雖然《不老騎士》是在 2012 年上映，但那一趟環島旅程實際上是在 2007 年發生，所以，電影上映距離環島旅程已經相隔了五年的時間，這是相當神奇的地方。因為那趟旅程，在發生之後陸陸續續有引起許多迴響，其實已經經過很多媒體報導，同時也出過片長大約是一小時的 DVD 紀錄片。當時，應該是 CNEX 創辦人蔣顯斌先生來找我，當我接觸到這部作品的時候，我就有個疑問，以往我們對於電影發行的想像是：電影通常會先發生，因為這是單次付費門檻比較高的觀影行為。電影下片之後，經過一定的窗口期，才會透過影音商品、新媒體

平台,或是電視台等管道做播出。

　　所以,我會想,如果觀眾已經看過一小時版本的《不老騎士》,為什麼還要再花錢到戲院,去看拉長為八十幾分鐘的紀錄片?這違反我對電影發行理解的邏輯。但是,我當時先把個人的疑問收起來,在台北信義威秀舉辦第一場試片之後,這個疑問則是直接被打消了,試片之後,口碑極好,很多人在戲院裡非常感動、哭得唏哩嘩啦,奪門而出。我不確定,每個人看到這個影片的當下,到底是勾動或連結起什麼回憶,是不是想起自己的爺爺奶奶,阿公阿嬤?我還記得當時有個同事,說他從電影裡第一個爺爺踩動油門的瞬間,就水銀洩地般一路哭到最後,我想,「哇,這也太誇張了!」哈哈哈。

　　在那場試片結束之後,我們隨即安排導演華天灝接受平面媒體專訪,平常冷若冰霜的記者大哥大姐們一反常態,反應異常熱烈。第二天的新聞曝光非常好。我當時才知道,原來紀錄片最大的力量就在紀錄片內容本身。當然,這部電影通俗感人,在裡面,你能看到很多有別於我們對於老年人較為負面或刻板

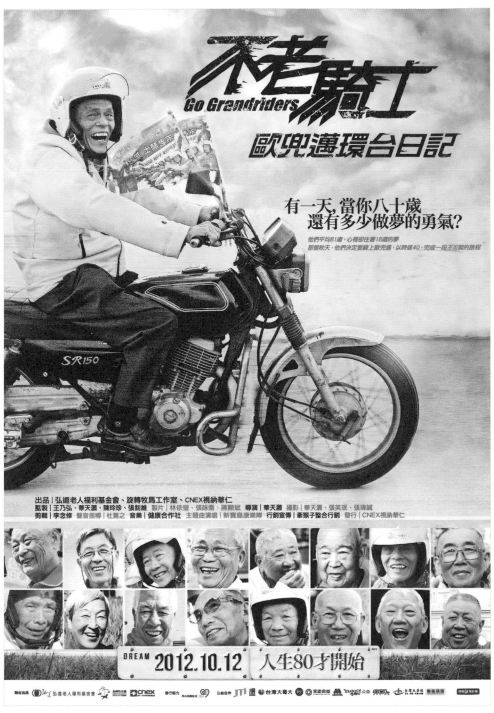

《不老騎士 —— 歐兜邁環台日記》電影海報（弘道老人基金會提供）

的印象，比如抱怨、哀嘆，或永遠呈現出一種衰老的狀態，沉浸於低落的情緒；相反地，裡面的老年人非常有活力，就像電影講的，他們拋下過去這一生的世俗成敗、功名得失，變得非常純粹，坦誠相見。在這樣的旅程上，我們依然可以看到他們過去生命的滄桑軌跡，同時又展現出一種活潑正向的面貌。

這個能量非常具有感染力。此外，弘道老人基金會過去在社福領域的長期耕耘，帶來各種有形與無形的資源；當然，蔣顯斌先生本身就是一個非常成功的文化人、企業家。華天灝導演雖然當年還非常年輕，可是也已經是旋轉牧馬多媒體工作室的經營者，在業內也擁有極佳人緣。這些來自出品方本身的資源，後來被證明，在許多成功的紀錄片發行案例上，都非常的重要。如果以選戰來比喻，就是組織票或基本盤。最後，牽猴子的同事當時也非常認真在經手發行，這部電影後來的成功，我相信是許多因素的綜合結果。天時、地利、人和，缺一不可。

《不老騎士》還有另一個有趣的觀察點，我們一直都覺得看電影是比較屬於年輕人的娛樂行為。電影的消費統計，最大宗的

通常是十八歲到三十五歲之間，可是，十八歲以下、三十五歲以上的觀眾，難道不進戲院嗎？並非如此，許多非常成功的影片，就是成功抓到跨年齡跟跨族群的觀眾。其實，這個市場上真的沒有太多適合長輩看的電影。我想到一個好笑的故事，2011年，許鞍華執導、劉德華主演的《桃姐》得獎的時候，很多人以為《桃姐》是部適合帶年長爸媽去看的電影。上映後沒多久，有一個朋友告訴我，他帶爸爸媽媽去看《桃姐》，看完之後，爸爸媽媽淚眼婆娑地轉頭對他說：「你是不是想把我們送到養老院？先來讓我們看部電影有心理準備。」，我聽完當場笑翻，哈哈哈哈。當然，那部電影完全不是這個意思，但也可以說明，我們市場上對於適合帶爺爺奶奶、爸爸媽媽進戲院看的電影作品有多麼稀缺。

這個事情後來一再被驗證，譬如彼此影業製作，許承傑導演的《孤味》(2020)，不是我們做的，但非常成功，我很佩服。聽說，《孤味》第一週就有很多年長的阿嬤去看，你都不知道，她們是怎麼知道有這部電影，又為什麼會覺得這部電影跟她們有關？可是，她們就是知道，我們就說那就是台灣傳統女性的

生命寫照。很有趣、非常有趣。一部作品能取得出乎意料的成功，後面往往連結了一個特定族群的生命寫照，或是對社會情緒的集體反映，這個部分特別值得思索。

先釐清電影自己的面貌

這邊談到了一點口碑擴散的問題。其實，做為電影行銷人員，在電影上映之前，我們有一點難去判斷到底所謂的「氣氛」有沒有被炒起來。最早，我們從很抽象的地方判斷，譬如，「我身邊都沒有什麼人在討論，我們是不是做得很糟糕？」或是，「我身邊很多人在討論，看來會賣得不錯喔！」這些都是非常猜測性的東西。當然，現在數位工具比較普及，可以即時透過社群數據的解讀，對行銷整體規劃做調整。

不過，想要顧好口碑，對於紀錄片來講，舉辦試片還是特別重要。洽談紀錄片發行時，我都會跟製片人或導演再三提醒，當我們在計算後期製作時程，進一步考慮上映日期時，我一定

要在上映日前至少一個半月，從後期公司取得所謂的 A copy（第一支數位拷貝），以便去文化部作分級審查跟舉辦試片活動。這個邏輯，其實也適用在劇情片電影。簡單來說，當我們在做行銷的時候，試片前與試片後，是兩個很不一樣的情境氛圍；試片前，我們即使發很多新聞稿、辦記者會，或是發佈預告片與短影音，其實都只能做到告知效果，卻沒有針對內容面的討論或傳播，力道十分有限。

我記得很清楚，當我們在做陳玉勳導演的《總舖師》（2013）時，應該跟《看見台灣》同一年，《總舖師》的第一場試片是在西門國賓大戲院的大廳，那場試片一結束，很多朋友都私訊我說：「哇，這部電影好好看。超級好笑，又熱血，一定大中！」我很明顯感覺到，在試片這一天之前，我們對於這部電影在市場上處於一個什麼樣的位置，以及口碑將會如何，完全沒有把握。可是，在試片那一天之後，氣氛瞬間變得不同，你會知道自己在打一場什麼樣的仗。《總舖師》可以賣到三億，那個氣氛感受跟三百萬票房的電影是完全不同的。

　　此外，在上一章，我說紀錄片行銷會把導演本人與紀錄片主題視為兩條基本軸線，加上這邊提到的作品口碑，其實成為三個支柱。首先，為什麼，我們會說導演本人跟紀錄片主題一樣重要呢？以《看見台灣》的例子來說，我們甚至會先行銷導演齊柏林，再去行銷《看見台灣》這部電影，為什麼要這樣做？其實，台灣是個非常強調天道酬勤的社會，所以，當觀眾知道你為了這部作品，花上三年、五年，甚至是十年、二十年的時間，會對你心裡有份尊敬，也會對作品產生好奇。

　　另外，紀錄片行銷，往往非常依賴導演訪談，作為宣傳的累積。譬如，《南方，寂寞鐵道》的蕭菊貞導演就是一位非常有經驗的紀錄片導演，她同時在大學任教，表達能力非常好，長期浸淫在她所拍攝的題材裡頭，也有很多除了紀錄片本身之外可以分享的東西。所以，作品本身是否打動人、作品題材是否有一定的受眾，最後，搭配創作者本身的故事，紀錄片行銷的第三支腳就完整建立起來。因緣俱足，水到渠成。

　　在劇情片行銷的方面，如果不是特別作者型的電影，譬如

蔡明亮電影，除此之外的，還是比較強調類型，或是明星。對於看商業片的觀眾來說，有點像是點菜，我們如果想吃披薩，可能想到達美樂、必勝客 ﹔ 想吃炸雞可能想到肯德基，吃漢堡可能想到漢堡王。這跟看商業電影有點像是同個邏輯，從以前到現在，許多電影類型神奇地冒出來，有些類型由盛而衰，有些則可能長銷不墜。歌舞片跟西部片基本上快躺平了，但是驚悚、犯罪、愛情、喜劇，全世界觀眾永遠愛看。這表示觀眾在心理與生理上，其實是一種可以穩定預期的動物。在人生不同階段，對於特定電影題材的需求是相當固定的。

　　全世界的青少年都喜歡色情、暴力或恐怖片，他們會想證明自己的身心已經可以承受一個成年人可以承受的強度，可以去挑戰原本被設下的禁忌。你會發現，對商業電影來說，要吸引觀眾非常重要的是釐清類型，告訴觀眾，你如果要追求刺激，我就是恐怖片，來！來看我，可以得到刺激！恐怖片的海報，也往往就是紅色跟黑色，其他元素小幅調整一下。恐怖片誰演不那麼重要，反正觀眾來看的是鬼，就算海報烏漆嬤黑，甚至血肉模糊，都沒關係，哈哈哈。那就是一種標準化的視覺基礎。

這也是我認為對商業電影來說，特別需要強調的方向。

一部無法被類型化，無法被三言兩語講清楚的商業電影，往往很難推動，在票房上也難有好的結果，因為他讓觀眾沒辦法搞懂這個商品賣的是什麼。尤其在現在，隨機性的觀影已經不再這麼多，我們最近看電影，往往是真的去「看」電影，不是先到戲院再去挑哪部好看、要看什麼，現在比較不會有這種情況發生。要「看」電影之前，我們已經決定好要看哪部電影、去哪個戲院，先找時刻表、先訂票，這是一個更有目的性，更有指向性的行為。所以，商業電影先去把自己的面貌整理清楚，找到能有效溝通的行銷語言與視覺呈現，這件事是發展後續所有宣傳工作的前提。

「台灣很小，但你看過嗎？」

在《不老騎士》發行告一段落後，我原本認為這輩子應該都沒辦法再創造超越《不老騎士》的三千萬票房，沒想到，隔年

就出現賣到兩億票房的《看見台灣》。《看見台灣》的故事要從
2013 年的二二八那天開始談起。那年年初，我接到來自台灣阿
布電影公司的聯繫，他們告訴我，有一部由齊柏林空拍的電影
──那時候還沒有決定《看見台灣》這個片名──想要跟我們洽
談合作。那時候因此彼此都太忙，只能約在二二八連假碰面。
那天，我邀請齊導團隊來到位於中影八德大樓的辦公室進行第
一次會晤。

　　他們帶來一台 MacBook，接到我們會議室的電視上，挑選
一些未經剪輯的片段，邊看邊討論。看著看著，我心中狐疑，
這是台灣嗎？本來以為是歐洲或哪個未知的國度。台灣哪裡有
長成這樣廣袤森林？或是如此奇巍壯闊的綿延山景？空拍影像
的角度很特別，節奏也很緩慢，沒有任何聲音，當然也還沒有
後來吳念真導演的旁白，也沒有何國杰老師哀婉磅礡有配樂。
所有影像一段大約一兩分鐘，觀看的當下，心底生起一種奇妙
的，接近宗教體驗的情感，神聖感。我很直覺地被觸動。用齊
柏林的話來講，有點像是透過上帝的視角，帶大家看見這塊我
們生長的土地。對我來說，這不是一句精心設計的宣傳詞，而

是看到這些畫面時，自然而然從心底湧出的真實感受。

我們當時就這樣很自在地交換意見。因為是第一次接觸，我也會跟導演請教一些基本的問題。比如說電影拍多久、花多少錢、希望何時上映，等等。導演也會問我，我喜不喜歡，或是覺得可以賣多少。老實講，當時在台灣的紀錄片，如果以稀有程度來講，票房破千萬等於劇情片破億，所以，我就跟他講說，「如果努力一點，也許可以做到七、八百萬吧」。他有點失望，因為這個電影，他花了好幾千萬來拍。包括當時還沒有普及的空拍攝影機，他是花了好幾千萬特別從國外購置。這種攝影機只能裝在直升機機鼻進行拍攝，直升機本身也是以趟計價。你可以想像是一種搭一趟最少十幾萬幾跳的計程車。光是這個拍攝成本，就昂貴到令人頭皮發麻。

我那時跟他說，其實這個作品光是目前的狀態就非常打動我。我非常、非常希望能夠為他擔任發行工作，但無法具體承諾一定能做到多少票房。後來又再聯繫一段時間，我們終於敲定合作關係。這一趟旅程從那年的二月二十八日開始，到隔年

的二月十五日下片，幾乎經歷整整一年的時間。前面幾個月，都在看各種不同版本的剪輯，從發行角度給予意見，討論片名等等。我記得，當時出現過一個片名，是齊柏林導演的朋友給的建議，叫做《域望》；我說：「哇，這個片名的票房，可能只有三百萬。」像是歐洲藝術電影的片名，還帶點情色感。不只叫《域望》，還有人建議全片不要旁白、不要配樂，要安靜無聲地看，默默為母親台灣的傷痕流淚。我說：「喔，那再少一個零，三十萬。」哈哈哈。

《看見台灣》在成形過程當中，它的觸及面跟抓地力越來越強，開始慢慢展現出非常驚人的能量。我記得，最後是吳念真導演一錘定音，在諸多奇奇怪怪的建議中選定《看見台灣》作為片名。這四個字因為簡單易懂，而且符合電影主題。《看見台灣》有兩層意思，第一個是透過空拍的方式去看見台灣，站在空中攝影機的視角去看台灣的山和海，美麗的、哀愁的、被破壞的等等，指向物理上的觀看。而透過這種觀看，你又會有另外一層心理上的反思，這是另一種觀看。

「有人說『台灣很小』，我反問他『那你都看過了嗎？』」這句話非常打動我。出自好朋友盧建彰導演為 Google Earth 拍攝的廣告影片，說出這句話的，正是廣告的主角齊柏林。我從小是天龍人，台灣很多地方我並不熟悉。也因此，《看見台灣》對我的衝擊非常非常巨大。當時協助導演寫腳本的，是一位已經過世的資深記者，叫崔企川，是主持人崔麗心的弟弟。進到錄音室前，吳念真導再根據他自己熟悉的語調、語速，以及語言習慣去做簡單的調整。來自新加坡的何國杰曾為《賽德克‧巴萊》譜寫磅礡配樂，一舉拿下第四十八屆金馬最最佳原創電影音樂獎項。他為《看見台灣》創作的配樂時而激昂，時而哀痛，時而療癒，可以說功不可沒。雖然有些批評的聲音，覺得配樂實在太滿，但這就是商業配樂上應該具備強大的渲染力。空拍是在非常高的空中進行拍攝，除了直升機吵雜的螺旋槳跟引擎聲之外，你聽不到其他任何的聲音。沒有對白、沒有各種的寫實音效。觀眾要能夠理解導演的意念，除了透過剪接編排，精心設計過的旁白跟配樂都很關鍵。我認為，畫面、旁白跟音樂，就是《看見台灣》這部電影能夠成功的三個重要元素。在發行本片的過程中，我也看到學院派對紀錄片的看法其實跟市場之間存在著巨大鴻溝。

所有人都跟齊導說：「謝謝你。」

　　齊柏林導演本人長期投入空拍工作，過去也做過平面攝影，他在社群中有相當廣泛的知名度。導演的個性溫暖敦厚，直率好客。從台灣頭到台灣尾，他有來自各行各業，背景五湖四海的民間友人。這些好朋友三不五時會寄水果、蔬菜等時令物產給他，是人緣非常好的創作者。就跟剛剛講的《總舖師》一樣，那時候，我感受到這個影片有種滾動中的風潮，第一個徵兆就是試片。

　　我們當時在現在已經拆遷，位於台北西門町商圈，武昌街二段的日新威秀 IMAX 影廳進行試片。一般來說，紀錄片很少有機會在這麼大的影廳試片。前提是，我們對這部電影的攝影跟配樂都有信心，覺得在大廳試片，效果會非常好。我記得，導演有邀請一些他的親人、企業家、朋友和一些媒體，我們也邀請熟悉的媒體朋友、意見領袖、戲院伙伴一同參與試片。

　　試片開始前，我跟導演說，我們要觀察兩件事情。第一件

事情是，我們看看試片結束，跑字幕的時候，觀眾有沒有自主性的鼓掌，一般來講，映後鼓掌在影展才比較常見；第二件事情是，散場的時候，因為戲院只可以開一個出口，我們就像是出口民調一樣，你要盡可能伸手跟每一個人握手，看著對方的眼睛，仔細看看他是否眼眶含淚？還是流露「好想趕閃人」的訊息。以前我們做試片，如果片子難看，大家都尿遁，散場後一哄而散，最怕被問好不好看，一被問到就說：「不好意思，我家有事，我先走了，再聯絡喔，掰掰！」那你就知道，這部片子鐵定沒有口碑。

所幸，《看見台灣》試片結束，這兩個徵兆都如期待中發生。電影畫面播完，開始跑工作人員名單的時候，我們就聽到熱烈的鼓掌聲從影廳各處傳來。然後，幾乎每一位離場的人，都跟齊導說了一句：「謝謝你。」並在擦身而過時握住他的手，很用力地握，眼眶含淚那種。當下我就知道，這部電影的能量非常非常的強。我們有時候做行銷，是「不識廬山真面目，只緣身在此山中」。就像前面說的，電影沒有試片、沒有走出去之前，你很難知道這部電影的市場全貌。所謂的市場，往往是一

群品味、美學都跟你很不同的人，所做的選擇。第一次看片的人，反應最直接，往往也最真實。

我記得，我那天邀請了一個財經雜誌的編輯朋友來看，他帶了總編輯一起來。

散場後沒多久，我傳訊息問他：「覺得怎麼樣？」他就回我：「總編感動 ING，我們正在討論要不要做 Cover story ！」哇賽，你聽到就知道這下嚴重了。後來，我們接連做的一些活動規模都很大，譬如說，透過群眾集資，成功在自由廣場舉辦了三千人的戶外首映。還跟時任高雄市文化局長的史哲先生合作，他協助我們策劃一個非常特別的活動：高雄巨蛋萬人首映。高雄市政府出資包下直升機，從台北松山機場起飛，載著齊柏林、吳念真，還有四大報記者，飛到高雄小港機場接陳菊市長，再從小港機場起飛，飛到巨蛋附近的三民家商操場，在眾目睽睽之下降落在操場。然後，從操場一路鋪紅毯，進到高雄巨蛋！很有哏，霸氣十足！

　　所以，那時做的行銷都是大的東西，一波一波滾動，新聞版面出現在各種地方，一般來講，紀錄片很難爭取到 A2、A3，或是報紙頭版。然而，那時候我們有各種專訪、各種針對國土議題的討論，包場電話接不完，我們後來自己統計，在下片之前，我們經手過的包場有一千場。我們同事的電腦螢幕上都是滿滿的便利貼，就像符咒一樣，你就知道這部片當時的迴響有多熱烈。

　　當然，我們一開始都沒有想到會是兩億這樣的數字。看到包場多、報導多，你就知道票房會不錯，但都沒想到會是這樣的成績，從十一月上映到隔年二月下片，經過三個半月。在上映的那個月，又勇奪第五十屆金馬獎最佳紀錄片殊榮，把聲勢再往上推昇一波。聽說，在金馬獎的討論過程中，許多來自香港或中國的評審，反而比台灣評審更加推崇這部電影。製片與導演後來都覺得映演時間很長，希望下片了，但其實還有戲院想要繼續放映。

　　發行過程中，實際投入行銷宣傳的經費其實非常有限。當

齊導提出希望舉辦大型戶外首映時，所有人都為經費拮据傷透腦筋。當時 Crowdfunding，群眾募資的概念剛進入台灣。我們就想，是不是有機會透過群眾募資來實現？我們先評估導演是有社會人望的，所以有機會讓他透過群眾募資來獲得需要的資金，當時，現在的貝殼放大創辦人林大涵還在 flyingV 服務，他也覺得有機會。我們初步評估數字是兩百萬（包括場租、硬體設備、現場人力等），後來做到接近兩百五十萬，很感謝當時大涵的縝密評估與大膽建議，那是台灣電影史上一場空前絕後的首映會。前面提到，高雄部分則有文化局長史哲的鼎力支持，彌補了導演方有形資源不足的困境。整個旅程，我們就是依靠導演獨特的人格魅力，跟影片本身源源不絕的口碑力，滾動所有一切，創造出看似不可能發生的「奇蹟」！

《看見台灣》戶外首映（財團法人看見・齊柏林基金會提供 © 台灣阿布電影股份有限公司版權所有）

以後大家需要「網友表示」找我就對了，我可以客製化任何訊息，只有什麼「長江黃河滋養長大」這種我不接，謝謝。

2022.2.2 王印

伍

「沒有機會發行的電影，我們就自己製作一部」
——轉戰製作，《怪胎》尋找更多可能性

「沒有機會發行的電影，我們就自己製作一部」——轉戰製作，產業《怪胎》尋找更多可能性

2013 年《看見台灣》賣破兩億，打破台灣紀錄片院線銷售成績的紀錄。從《看見台灣》成功的餘波往下續談，同年，牽猴子還參與另一部賣座鉅片：陳玉勳執導的美食喜劇《總舖師》，也開闊王師的行銷視野。大型的行銷活動，與面向商業觀眾的嘗試，皆有與紀錄片行銷不盡相同的妙處。

在 2010 年代的下半場，王師陸續參與多部影片製作，有些好作品，沒辦法親手發行，這份扼腕，是否能夠透過更全面地進入電影開發前端來彌補？當然，生涯除了成功案例，也有被質疑的時刻，就作品論作品，在續談發行與製作經驗之前，王師也要先分享一個打動他的作品故事。

　　提到電影發行，除了票房回饋之外，我們當然不能忘記電影本身的社會影響力，尤其是紀錄片。有個案子，雖然外界可能會說是「灰頭土臉」，但我依然不會避諱去談它，甚至還是非常感謝當時有機會能夠發行這部電影，就是《灣生回家》（2015）。《灣生回家》的製片田中實加，本名陳宣儒，後來被證明身分是偽造的，她其實不是灣生。

　　《灣生回家》，最早是陳宣儒打電話到公司聯繫我，約來公司聊這個案子。當我聽她說這些故事時非常感動，但在過程當中，我也能感受到她不太談自己的事情。不過，這個「不太談」，也不會讓人直覺在當下就聯想到造假與否。當然，她當時給我的說法，就是因為她是灣生後代，她要幫她的外婆還有所有灣生一起做一件事情。撇開她個人的身分造假不談，這部電影本身很動人，「灣生」這個名詞，在這部紀錄片出來之前，在整個台灣史的研究上，都還是一個非常邊陲的題目。一般人並不了解這個身分，與相關歷史脈絡。

　　1945 年之前，有一大群在台灣出生成長的日本人，認為自

己是台灣人，但當時的「台灣人」跟九州、四國、北海道一樣，都屬於大日本帝國的領土，戰爭結束，你突然告訴他：「你不是『台灣人』，你要回到日本。」跟來自滿洲的滿生、來自朝鮮的朝生一樣，他們都是日本人，只是要離開原來的殖民地，回到日本去。回去之後，他們一輩子都對他們的出生地念念不忘，想回來找自己的出生地，回憶兒時、找到一些朋友。

　　這是一個非常人性化的故事，這些人所遭遇的，是歷史跟政治上巨大的斷裂與撕裂，還有一種認同上的落差。可是這個故事本身，非常非常的動人。那時候，我們其實十分高興能發行這部別具意義的作品。老實講，如果沒有身分造假這件事，這部電影也可以說得上是名利雙收。票房三千萬、金馬獎入圍，出版的書籍還獲得金鼎獎非文學圖書獎。當身分事件爆發時，我與遠流出版的編輯承受非常大的壓力，現在想起來，可能是有點傷心的往事，但我依然覺得這部作品本身非常有意義。

行銷公司沒這麼偉大

回到 2013 年，《看見台灣》是個很特別的電影，可以被稱為是現象級的電影。以紀錄片來講，比方說近期《山椒魚來了》賣破一千三百萬，已經算是票房非常出色，但如果我們用票房來計算觀影人次，一部電影要賣到破億，才會有四十萬人次觀看；兩億就是八十萬人次。八十萬人比全台灣兩千三百萬人，還有一段很長的差距，但也遠遠超過一部紀錄片平均能接觸到的觀眾了。

在包場場次裡面，《看見台灣》有非常特別的位置，前面提到，我們大約有一千場包場。這個長達十年的紀錄，直到 2024 年才被魏德聖執導的電影《BIG》打破。可是，一千場包場，只占《看見台灣》總票房的大概八分之一，也就是說，散客的數量還是占絕大多數。以《山椒魚來了》來說，包場大概有兩百場，可是占總票房的比例就相當高。所以，《看見台灣》相當特別，包場數量很多，但散客的數量更多。

　　牽猴子在 2011 年二月成立，《看見台灣》則是在 2013 年十一月上映，等於是在公司成立的第三年，對我個人，或是對我們公司來說，都是很大的鼓舞。當時，《遠見雜誌》有來採訪我們，我們整間公司一起拍了一張大合照，烈姐也有一起拍。當時，我覺得自己好像對得起叫我們成立這家公司的老闆們，做了一件事情、被看見，也確實為公司帶來一筆收入。就像最早的《革命前夕的摩托車日記》一樣，那種鼓勵很即時、也很受用。

　　好，那大家可能也會好奇，如果發行電影票房賣座，對於發行公司來說，會有額外的收入嗎？通常，這部分我們要區分成兩部分來看，「行銷宣傳」跟「發行排片」通常是兩種不同的業務，行銷宣傳收的是一筆固定的服務費，可以讓公司支付人力薪資、辦公室管銷等基本開支。發行排片則是在戲院拆完帳之後，我們會跟製片方再拆一個協調好的比例，可能戲院分帳後票房收入的 10 ％ 到 15 ％ 不等。所以說，如果今天我們是兩個業務都有執行，那我們就會先從行銷宣傳的部分獲得一筆固定收入，來支應我們的開銷。片子如果賣座，就還有後續的票房抽成。

　　這些抽成可能可以讓我們拿來發員工獎金，或是做一些項目的前期開發。老實講，做國片還是很耗人力，如果我們一年做到可能八到十部電影，沒有連同發行一起做，或是發行電影沒有比較好的票房表現，整體財務狀況還是會非常緊張。當然，這是有形的部分，無形的部分，也會有人好奇，像《看見台灣》這樣的電影，票房大獲成功，是否也會打響公司名號、增加案源？說句實話，在這個部分，我們反而是要務實提醒業主，行銷公司真的沒這麼偉大，因為我太清楚，要去承擔這個作品的成敗責任，真的是太重大。作品跟市場的關係，還是要回到每個個案去看。

　　這其實是一個資訊落差逐漸減少的時代，在我剛入行的時候，我們有句玩笑話：「片商的工作就是把觀眾片進戲院。」意思是說，那個年代的資訊落差很大，作為片商，可以透過資訊落差或時間的遞延效果，去「騙」到觀眾，反正觀眾也不知道你們到底是誰，不會拿刀來砍你，就算看了爛片也不能退票，對不對？哈哈哈。前面講過《王牌冤家》，其實也算觀眾期待與影片內容落差極大的例子。在我進入騰達國際娛樂之前，公司還有個片子叫《神經殺手》（*Confessions of a Dangerous Mind*，

2002），由演技出色的性格男星山姆洛克威爾主演。他在那部電影裡面是主角，但那時候他不紅，所以老闆在台灣海報裡面把他縮小，然後把三位配角喬治克隆尼（身兼導演與編劇之一）跟茱莉亞羅勃茲、茱兒芭莉摩放得非常大，哈哈哈。不過那是我在進入騰達之前的事情，帳不能算我頭上，這是我老闆黃煒中的得意之作。

回歸正題，我認為，行銷在一部電影當中扮演的角色，大約就是影響最後票房結果的正負 15％至 20％。如果你的電影有六十分的票房潛力，我們可以努力一點，找到配合的條件，把它做到七十五分、八十分；如果找到不好的行銷團隊，它可能做成四十分、四十五分。可是，如果電影本身距離市場太遙遠，其實行銷團隊也不是魔術師，不可能把它變成賣座大片。在這樣的前提下，我自己會把業務設下一個標準——雙方必須要在高度共識的前提下展開合作，五洲製藥說：「先不傷身體，再講求藥效。」絕對不要光去畫大餅，後果會非常嚴重。票房成敗之外，最重要的是在整個合作過程中，甲乙雙方是否做到真誠溝通，就各種可能性充分討論。

臉書出現了

2013 年，對我來講是非常特別的一年，我們那年做了兩部破億電影。在《看見台灣》之後，就是《總舖師》。牽猴子並沒有負責發行《總舖師》，而是擔任行銷宣傳的角色，當時的發行商是華納兄弟，這也是烈姐當時製作電影的一個固定配合的模式。

那時候，我們把《總舖師》定位成「史詩喜劇」，是滿特別的一個定位。陳玉勳導演的作品，過去有《熱帶魚》（1995）的票房成功，當然，從《熱帶魚》到《總舖師》已經經過非常多年。在這中間，陳玉勳導演的主業是以廣告為主，電影作品較少。另外，《總舖師》對於當時的市場來講，也是一個滿新的嘗試，算是「美食喜劇」。無論由蘇三毛所設計，視覺風格狂野吸睛的海報，或是由馬念先所創作，幾首超級洗腦噴飯的主題歌曲，都讓觀眾留下深刻印象，也做到非常出色的網路傳播。

當時，我們在台北、高雄，各舉辦兩場辦桌首映會。這個行銷規劃也引發討論話題。台北場是在西門町武昌街封街舉辦。高雄場則是在高雄大遠百旁邊的新光路熱鬧開席。看電影、食辦桌（tsiah-pān-toh），其中的幾道菜，也是電影裡面實際出現的菜餚。從現在的角度來看，稱得上超前部署的「沉浸式體驗」。

在這種比較大的案子裡面，牽猴子作為行銷團隊，當然也會希望在預算比較充足的情況下，做一兩件不一樣的事情，留名青史，不然也有點無聊。

不過，如同前面說過，這些活動的成效並不是很好預料，如果自己想玩，玩完發現成效不好，是不是也只能摸摸鼻子，對不起導演、對不起老闆，白花這個錢？不過，在這個年代，我認為做這些事情變得更重要。前面有提過，我在剛入行當媒體公關的年代，最重要服務的對象是報紙，也就是所謂的七大報，在那個時候，有沒有見報就是最重要的事情，有見報、沒見報，就是判斷你的活動有用或沒用的關鍵指標。

《總舖師》電影劇照（ 影一製作所股份有限公司提供 ）

　　進入社群時代之後，我們還經歷了一段曖昧期，七大報都開始發展自己的新聞網路，但有一陣子，我們還是會覺得即時新聞並不重要，隔天有沒有見報才重要，當然，到最後，就變成有沒有見報不重要，即時新聞出來比較重要。那是因為，年輕觀眾已經不會去看報紙，閱聽大眾的時間和注意力已經高度集中在網路。

　　前面提到，《看見台灣》辦了一場三千人的大型首映會，我在那個時候對這件事情有更深刻的觀察。這麼大場的活動，我們事前努力邀請所有記者，包括平面、電子媒體都邀請。可惜記者當天來的並不踴躍。我們那時候其實並沒有傳統意義上具號召力的明星，傳統媒體在隔天的報導並不多，也沒有什麼電視台來播晚間新聞。因為當時剛好發生一件跟連惠心相關的即時新聞，記者都去堵連惠心了。

　　當年，臉書已經出現，在台灣的普及率也相當高。我們的戶外首映，在臉書上的發酵就非常猛。在那個時間點，我們就意識到，我們在評估自己做的活動效益時，衡量的指標完全不

同了。當然，大眾媒體有沒有報導，不可能不在意，但是分眾媒體或社群上的反應其實更直接。就像我在最前面講的那些特殊活動、搞怪活動，跟哥吉拉摔角、在咖啡館做首映，我辦得再成功，都是兩、三百個人在現場。社群媒體出現之後，透過直播，影響力可能是現場人數再乘以百倍去計算。所以，社群有機會讓那些跟大眾媒體無緣的病毒式創意發散出去，這個反而是現在小公司做行銷的時候，要去操作的東西！

往監製探索

前面提到，《總舖師》由美商華納兄弟發行排片。跟美商合作，有個好處是，美商可以比較早就把戲院檔期確定下來，告訴你能夠排到多少戲院。從這個方面來講，的確是可以稍微快一些，但很多細節執行還是要我們去跟進。比如每家戲院的宣傳版位、試片流程等等。不過，產品本身好，還是最重要的，例如有些台灣電影可能找到美商或是有比較大的通路背景的片商排片，可能排得非常好，八十家、一百家戲院，第一週場次

《總舖師》電影海報（影一製作所股份有限公司提供）

《怪胎》電影海報（牽猴子股份有限公司提供）

多，但票房開出來，場次掉的速度也非常快。

戲院就是做通路，像書店要週轉率，像餐廳要翻桌率。戲院這不管開再多廳，如果沒人來看，就是浪費錢，戲院承擔了巨大的機會成本，場所的營運開銷和人事費用龐大。如果它有其他選擇，完全可以去更換，不怕手上沒有片子來演。所以，牽猴子往下個階段走，自然就要開始思考，怎麼去開發自己的項目。我們對於自己的市場眼光算有信心，如果可以把我們在市場行銷端的經驗，回到源頭來製作在商業上有機會的作品，才能夠讓這家公司創造「不只是打工」的獲利可能性。

牽猴子製片的第一部電影是廖明毅導演的《怪胎》，這個過程像是水到渠成。我認識廖明毅，是在牽猴子成立之前。2008年，第三十屆金穗獎，聞天祥老師做了一個會外賽「部落格達人獎」。那時候我是評審之一。就在那一年，我看了張榮吉《天黑》、廖明毅《合同殺人》，覺得這兩位導演好厲害。他們都是崑山科技大學的學生，但風格不同，一動一靜。

　　後來，認識廖明毅很久，知道他跟江金霖一起在《那些年，我們一起追的女孩》（2011）擔任執行導演，後來又拍了《吃吃的愛》（2016）跟《六弄咖啡館》（2017），可惜一直沒機會合作。後來，我同事 Ivy（陳怡樺）跟他聊，廖明毅的腦袋裡有很多故事，他同時跟我們講好幾個故事，覺得每一個都可以發展，每個故事的類型、規模、複雜程度，需要的資金都不一樣。我們後來就選一個可以用 iPhone 拍的《怪胎》，我們想說，相對來講，這樣的預算比較精簡，可以做為我們的第一部起頭作品。

　　所以，雖然《怪胎》我也掛名監製，但其實真正的工作都是 Ivy 在進行，她從頭到尾陪廖明毅一起發展這個項目。成本規模小，風險相對可控，以愛情為類型，雖然是怪怪的愛情，但愛情畢竟還是一個比較容易成功的類型。在商業、獎項方面，都取得很好的成績。《怪胎》問世之後，我們當然也有邀請很多朋友一起來觀賞，作曲家王希文來看之後，他覺得電影的色彩鮮艷，敘事明快，很適合改編成音樂劇，所以，之後也促成《怪胎》音樂劇版本的改編，我也認為是一件相當好的事情。

　　對於像廖明毅這樣的導演，或像是《咒》柯孟融導演、《返校》徐漢強導演，對他們來說，商業上的成功，會是他創作命脈可以延續的關鍵。我就聽過廖明毅說，他希望能夠進入每年都有作品可以開拍的工作節奏，他可能甚至會希望把廣告放掉，不當可以賺更多錢的廣告導演，專注在電影工作。我對他這樣的想法是非常敬佩的，老實說，台灣在藝術電影這方面，可能走到一個瓶頸，但或許在跟大眾溝通的方面、娛樂的方面，還是可以有非常寬廣的探索空間。

　　再過幾年，我也要人生半百，過去累積了一些人脈和經驗，當然也會希望能在未來的五到十年間，持續創造出其他更多、更有趣的事情。這也是往監製方面探索的其中一個原因。

要達到絕對的高標準

　　跟行銷不太一樣，監製需要的是綜合性的能力。理論上，一個真正在能力上完美的監製，同時要懂製作，也要懂市場。有些監製有很強的製作經驗，對於製作環節能掌握，以葉如芬如芬姐為例，她就是一位對製作瞭若指掌，同時也對市場有透徹理解的資深監製前輩。

　　假設我們把一個案子分為「前中後」三個部分，前是挑選題目，要照顧不同的市場性，並且找到合適的主創團隊；中間就是製作，後面則是發行和行銷。

　　就我而言，我對製作並沒有那麼了解，所以，我參與一個案子的時候，主要參與的是前後的部分，製作部分，我就需要找比我細心、更懂製作的夥伴來達成。以我粗枝大葉的個性，我 hold 不住製作。我對於自己挖掘題目的能力與眼光還是有一點自信。以及當影片完成之後，怎麼把它推銷出去，累積了超過二十年的小小心得。中間這塊，就需要不同夥伴的攜手合作。

前面提到《看見台灣》，我們現在也參與製作「看見台灣」後續作品。因為齊柏林導演在拍攝《看見台灣 2》的時候過世，台灣阿布電影公司的董事長萬姐（萬冠麗）因此希望把「2」這個數字留給齊導。我們在內部做了很多討論，現在是邀請麥覺明導演的團隊來製作《看見台灣 3》。一直走來，不論是監製，共同製作、共同出品，牽猴子已經參與許多作品，有些案子可能是我本人發起的，也有些是我剛好從源頭就有參與，譬如說曲全立導演的《美力台灣 3D》（2017）、王婉柔導演的《千年一問》（2020），或是詹家龍導演的《消失的紫斑蝶》（2023），當然還有前面說的《怪胎》。

目前，我們製作中的計畫包括陳懷恩導演執導「優人神鼓」紀錄片《非想非非想》，還有《不老騎士》的劇情電影版本，與侯季然導演《一個人的家族旅行》等等，都在開發階段中。

拿《不老騎士》的劇情電影版本來說，要先講到另一部台灣電影，楊智麟導演的《聽見歌再唱》（2021）。我非常喜歡《聽見歌再唱》，可惜當時沒有機會參與發行。對我來說，有多可

惜？就是感覺「我如果沒有機會做《聽見歌再唱》，那我就要來做一部自己的《聽見歌再唱》」！或許有些人知道，《聽見歌再唱》跟《不老騎士》當時是大眾銀行廣告的三個 IP 之一。我認為都非常適合做成劇情長片。

有了這個念頭之後，我聯繫弘道老人基金會現在的執行長李若綺，她在 2012 年當時就已經在弘道服務，但她當時應該任職公關，現在已經是執行長；此外，我當然也聯絡華天灝導演，他們兩位都樂觀其成，所以，我就把他們兩位緊緊握在手中，哈哈哈。我也邀請我的好朋友黃薇夏 Vita 和我一起擔任監製，編劇則是邀請到金馬獎最佳短片得主李念修。而這次，我也終於有機會和才華洋溢的張榮吉導演合作。李念修跟張榮吉導演本來就是曾多次合作的老搭檔，所以，這個團隊很快就組成了。原型故事是由基金會去統籌整個活動，但是在劇情片，我們會讓長輩們自主出發的動機再更強一點，比較採取這樣的方向。

參與製作的時間跨度，跟發行電影還是有許多區別，製作

的時間跨度更長，意味著投入心力會增加、承擔風險會增加，這個程度跟發行是在完全不同的規模。長度可能長達三年、五年，甚至到七年。侯季然導演《一個人的家族旅行》我們也在2018年就拿到權利、2021年拿到金馬創投會議百萬首獎，但是，直到現在我們都還在調整劇本，哈哈哈。可以說是快六年了。但這就是電影，我們希望能被放在大銀幕上面的東西，在我們心中也要達到絕對的高標準。

我們公司本身沒有養編劇，所以，都是以比較接近製片或監製的角色參與項目，把項目開發需要的種種人力資源，匯聚在這個專案裡面，然後把它完成。當作品在眾人的努力下終於完成的時候，成就感也是無與倫比的。當然，以務實角度來看，我們也就因此持有一項無形資產，持有一個IP，對公司長遠發展是好事，但究竟附加價值有多少，常常也不清楚，總之是「有夢最美」，哈哈哈。

另外，不管是手邊的劇情片或紀錄片，在種種新奇搞怪與商業追求外，我還是有非常文青的那一面，前面提到，不管是

《不老騎士》或《一個人的家族旅行》，我開發的劇情電影，好像大多都還是真人真事改編。

不過，從發行轉換到製作，壓力也非常大，製作一部電影，是一個重大且艱鉅的使命，同時，也要投入許多金錢資源。可能要出國拍攝、可能要協調很多人，我們也在多部作品當中使用非常高規格的攝影，也有部分作品運用 3D 動畫與特效技術。

譬如，前面提到的《千年一問》就使用 3D 動畫重現長坂坡橋段，王婉柔導演的團隊在製作方面的成果非常好，對我來說，最大的挑戰還是找錢。在案子裡面，我給我自己的功課，就是要如何找到足夠的資源去支持這個影片，以我們能做到最好的狀態呈現出來，最後也的確做到了，我非常感激整個團隊的努力。尤其，現在回想，那時候我還曾經在輔導金簡報的前一個晚上失眠，好像還夢到我把簡報搞砸的噩夢，當時已經非常久沒做過噩夢，卻在那個晚上做了一個噩夢。那是一個非常、非常大的壓力。

《千年一問》電影劇照（牽猴子股份有限公司提供）

　　台灣電影的輔導金制度，大概就是在國片最低迷的 1990 年代開始辦理。現在每年有四月與十月各一期的長片製作輔導金申請，然後一期補助十到十五部台灣電影，金額有高有低。輔導金的立意是鼓勵台灣電影的製作量可以提升。近幾年，申請輔導金的案量不斷提高，甚至有時要花上三天的時間才能評審完畢。

　　輔導金的計劃書裡面，我們要有團隊、有預算、有劇本，有大概的資料之後就可以去申請。除了輔導金之外，政府部門也有很多對於創作者非常友善的措施，比如劇本開發補助、行銷補助等等，牽猴子作為一間專注在本土影視產製的小小公司，確實是受惠於這些政策，也是政策底下的既得利益者，這是無可否認的事實。

　　不管利益是小是大，我想也必須理解，台灣產業當下的狀態依然需要這些扶植性的政策。回過頭來說，當我們要開始從「扶貧濟弱」變成「富國強兵」的階段，施政者也要提供更多的槓桿或誘因，讓團隊去想，如何可以拍出更符合市場需求的東

西、創造能讓投資人賺錢的商品。

　　所以，我們現在有文策院的誕生，這就是所謂的雙軌制。文化部是做補助跟獎助，就會有前面提到的這些常態性補助，以及辦理獎項這種獎助。文策院則是投資跟融資，不管是國發基金的錢，或者是文策院本身的預算投資。此外，假設影視項目有資金調度的需求，文策院也可以根據你握有的銷售合約與無形資產鑑價，與銀行協調借款，甚至幫忙利息補貼。

　　現在，我們應該是要把這條線分得更開。偏向創作型、藝術型的，在市場上比較難有機制回收，就很仰賴補助，我們要去鼓勵更多好的創作，不論是較為實驗性質的，或是能在國際影展為國爭光，提高台灣作品能見度的。同時，在投資層面，我們應該也要去鼓勵那些能夠為投資人賺錢、能夠服務觀眾的團隊，讓他們可以獲得更好的資源，把這火給點燃。像是「金盞花大影業」這樣的團隊，你攤開台灣電影近年最亮眼的表現，《當男人戀愛時》、《關於我和鬼變成家人的那件事》，這兩部電影分別在 2021 年、2023 年上映，一部票房四億多、一部三億多，

這家公司甚至是 2020 年才成立的，非常、非常年輕，卻展現出驚人的爆發力與開創性，令人佩服！

關於補助政策，會有各種辯論，也有人覺得補助政策就是「五金中藥」，越補越窮、越補越弱，會有這種說法。所以，對於補助政策，大家都有共識，就是它需要不斷地公開調整，你不能讓創作者或製作公司覺得補助是他這一生當中最重要的收入來源，那這就會出問題，會產生非常多弊端。此刻，它也不能貿然廢除，一旦廢除，可能未來幾年的電影產量就會雪崩萎縮，很多沒被照顧到的團隊與創作者，可能面臨失業或消失的可能性。

結論是，補助跟投資需要相輔相成。如果我們希望台灣要把內容產業變成戰略層次的話，一定要從產業投資、擴大市場的思考方向，來做進一步的強化。

陸

「電影會帶著記憶，瞬間回到眼前」
——穿越《悲情城市》，談作者導演與數位修復潮流

　　80 年代初，「台灣新電影」浪潮湧現，侯孝賢、
楊德昌，與一班年輕台灣導演，勇於突破成規、關注現
實，也帶給台灣電影全新風貌，影響力遍及世界各地。
數十年過去，時代更替，每代的年輕創作者都要面對不
同課題，今天的台灣電影，轉向開始尋找與廣泛觀眾溝
通的產業可能性。

　　服務於電影產業的王師，生涯中仍有機會面對大大
小小、風貌不同的電影作品，其中當然也包括作者性強
烈的藝術電影。其中，最讓王師敬佩的，就是電影大師
侯孝賢的作品，其中包括十年磨一劍的傑作《刺客聶隱
娘》，還有由電影大亨邱復生出品，歷久不衰、重新發
行的《悲情城市》。面見大師，從工作中學習，藝術怎
麼跟商業對話，接下來聽聽王師怎麼說。

　　台灣有許多作者電影，或是有許多懷有藝術追求的作者型導演，從文化的角度來看，十分難能可貴。然而，從傳播技術與網路平台爆炸性成長的面向來看，未來觀看藝術電影的人口會越來越少。畢竟，當我們觀看人文電影，需要廣泛的美學素養作基底。對於各個領域的人文知識，都需要一定程度的涉獵或理解。如此，才有可能賞析影像裡的作者意圖跟符號指涉。如果你已經習慣看一個十五秒為單位的東西，不太可能有耐心去看藝術電影。

　　另外，什麼樣的電影，算是作者電影？在某些作品的例子，其實很難簡單一分為二。日本動畫大師宮崎駿的電影《蒼鷺與少年》（*The Boy and the Heron*，2023），在日本宣傳的時候主打神祕感，沒有傳統針對內容面的宣傳，就是壓寶觀眾對宮崎駿「生涯最後一部作品」的期待。但是，這是一個非常特定的案例。對我來說，如此抽象的主題，以及高度自由的敘事手法，竟然能在全球創下極佳票房，並拿下奧斯卡最佳動畫長片，這件事本身，就十分罕見。

　　通常，當一部電影在宣傳的時候，導演的名字如果站在最前面，它的前提是這個導演已經累積一定的創作數量。《蒼鷺與少年》不主打電影內容，看起來是險招，也是因為吉卜力工作室的製作人鈴木敏夫足夠資深、跟宮崎駿的合作關係緊密，雙方對彼此的信任非同一般，才能扛下如此重任。影視作品的行銷與發行策略千變萬化，作者、作品、市場、外部環境，種種因素錯綜疊加，形成最終一整套溝通方案。

與侯孝賢導演的緣分

　　2023 年，國家電影及視聽文化中心的「一一重構：楊德昌回顧影展」，舉辦一場題目為「電影合作社與楊德昌經濟學」的講座，由詹宏志先生主講，我很榮幸去擔任主持。

　　題目原本雖然是「楊德昌經濟學」，但詹宏志那天卻說，「楊德昌其實沒有經濟學，但侯孝賢有經濟學」。為什麼這樣說，就詹宏志的經驗來說，侯孝賢導演在 80 年代中期的拍片成本，

假設在國際影展獲得一定的成績之後，全世界各地藝術電影發行商的願意採購的金額加總起來，是可以成功 cover 製作成本。

也就是說，在某段時間，台灣新電影的高峰期，作者型導演在國際影展如果有建立一定知名度，或是有得獎的機會，它確實可能產生一個現象，是他可以依靠分散在全球各地的國際市場收入，而不是國內收入，來支持整個創作計畫的經費。但是，老實說，這樣的事情如今在台灣已經很難看到。殘酷的事實是，台灣已經很久沒有出現具有世界級聲望的電影大師。這狀況很現實，我們已經非常久沒有電影入圍世界三大影展（坎城、柏林、威尼斯）的主競賽單元。

談到侯孝賢導演，我參與過幾次侯孝賢導演電影的發行，包括他的最後一部電影作品《刺客聶隱娘》（2015）。與侯孝賢導演的緣分，最早當然是我在光點台北上班開始。前面提過，那是座位數非常少的一間戲院，當時，光點台北的業主是台北市文化局，但負責營運的，就是侯孝賢導演成立的台灣電影文化協會。所以，我當時名義上的老闆就是擔任協會理事長的侯

孝賢導演，雖然實際在管理事務的主要是黃文英女士，侯導不太管這些行政上的庶務，哈。

所以，我在 2008 年，就參與過侯導電影的發行工作，是侯孝賢導演第一部法語電影《紅氣球》（*Flight of the Red Balloon*）。這部作品非常特別，是跟奧塞美術館的合作，由茱麗葉・畢諾許（Juliette Binoche）主演、攝影師是李屏賓賓哥。其實，在發行的時候，侯孝賢導演也不太會給太多具體的意見，就是讓我們去做。回憶那個時候發行《紅氣球》的經驗，在我心中留下一些疑問，對台灣觀眾來說，這究竟是一部「侯孝賢電影」或是一部「茱麗葉 畢諾許主演的電影」，又或是兩者皆是？這個結論可能有點曖昧不清。

第二部參與發行侯導的電影，是 2016 年，由國家電影及視聽文化中心修復的《尼羅河女兒》（1987）的數位修復版。同樣的是，侯導沒有給予太多發行上面意見。由作品裡的一些蛛絲馬跡，我認為電影當時的製作過程可能存在一些拉扯，從侯孝賢導演前後的作品來看，大概能看出他時處在一個創作風格轉

換的階段。另外,這部電影的片名靈感取自當時一套非常轟動的日本少女漫畫《王家的紋章》,雖然電影內容跟漫畫八竿子打不著。電影在 80 年代上映的時候,也是用非常商業片的方式操作,譬如找來「玉女紅星」楊林主演,她的主要身分其實是歌手,還為電影演唱同名主題曲,這是當時台灣商業電影的一種操作脈絡。

但是,撇開這些不談,其實我認為《尼羅河女兒》非常、非常有趣。老實說,在參與這部電影修復版本的發行之前,我從來沒有看過《尼羅河女兒》。有些電影,我猜當時上映的時候,大家並不覺得很有趣,但現在重看卻別有一番滋味,這部電影有些部分,甚至讓我想到後來王家衛的《阿飛正傳》(1990)。

在那個年代,台灣大多的影視節目都是在棚內拍攝,只有少數的外景影像,會留下台灣、台北的風貌。《尼羅河女兒》就讓我們看到一家位在新生南路與羅斯福路交口,非常早期的肯德基門市。楊林劇中飾演的角色就在裡頭打工。他們家的位置,則是在公館的蟾蜍山上。電影裡還保有一些當時年輕人在舞廳

跳迪斯可的畫面。我覺得有趣之處就是在，當你回過頭，透過數位修復的影像，看見過去年代的生活，有種非常惆悵的懷舊感。電影中的畫面，很多可能是發生在我小學或是國中年代的事，很多記憶原本已經不復存在，如今看到電影，卻瞬間就都回到眼前。

另外，有些朋友可能也知道，《尼羅河女兒》就是被侯孝賢導演發掘的高捷大哥，生平第一部演出的電影。在我們規劃《尼羅河女兒》數位修復版發行的時候，捷哥與參與演出的蔡燦得都很幫忙，我們還去了與蟾蜍山氛圍很相近，同樣在公館附近的寶藏巖進行拍攝與採訪。

《刺客聶隱娘》

第三部發行侯孝賢導演執導的電影，是《刺客聶隱娘》。提到《刺客聶隱娘》，當然是一件大事。我最早在 2008 年《紅氣球》的媒體專訪，就聽到侯導在談「聶隱娘」這個創作構想，那

時候是在光點台北二樓的包廂跟記者聊到這件事，侯導的包包裡還隨身帶著一小本唐代傳奇的小說，可見當年他的計劃已經醞釀了一段很長的時間。

當然，我們聽到侯孝賢導演要拍武俠片，都是相當好奇，究竟「侯導的武俠片」會長什麼樣子？當時，前面已經有李安、有張藝謀，這些大導演的武俠片，那侯孝賢拍武俠片又會是什麼模樣？拍攝的過程我沒有參與，但是，時間來到2015年，《刺客聶隱娘》的其中一個主要出品方是中影，當時中影總經理林坤煌先生，與牽猴子的老闆烈姐、馬哥都很熟，馬哥也很積極想要讓我們有機會能參與《刺客聶隱娘》的行銷工作。

當時，林總經理就提供我們一個硬碟，讓我們在公司裡先看《刺客聶隱娘》的檔案，那時候還沒有完全做完，是一個後期還沒完成的版本，但就先讓我跟馬哥、烈姐一起看。必須老實說，我當時看完是有點昏昏沉沉，哈哈哈，但馬哥跟烈姐看完都非常感動，覺得是侯導在創作上的一個全新的突破。當然，先不管我個人看不看得懂，能夠參與《刺客聶隱娘》的行銷絕對

是一件讓人興奮的事。

　　後來，就在 2015 年的坎城影展，《刺客聶隱娘》世界首映，侯孝賢導演獲得坎城影展最佳導演的殊榮，這部電影的消息瞬間變成一件舉國轟動的大事。當時已經離「台灣新電影」有很長的一段時間，距離李安以《斷背山》（ *Brokeback Mountain*，2005）與《色，戒》（2007）連續獲得兩座威尼斯影展金獅獎也過了好一段時間。所以，台灣人非常開心，不管平常看不看藝術片，都會有一種支持台灣之光，或是姑且說湊熱鬧的心態來去看頒獎轉播。

　　所以，當《刺客聶隱娘》獲得坎城影展相當於第二大獎的最佳導演獎，舉國歡騰，當時的報紙用很大的規格來報導，新聞台也是把它當成一等一的大事來處理。侯導從坎城影展回來之後，還有在光點台北辦一個記者會，但那部分還不是我們策劃的，行銷公司的工作比較是從接近上映前才開始。當然，在我們針對上映進行宣傳之前，媒體就有大量的曝光。

那個時候我們也知道，這部電影在國際上獲得大獎，我們行銷方面能夠操作的規格，就跟沒有獲得獎項的情況完全不同。當時的分工是，中影負責發行，面對戲院，牽猴子統籌行銷宣傳工作。全台灣的藝文圈跟影迷老早就非常期待《刺客聶隱娘》的上映，不只全台灣，當時包括中國、香港，幾乎都是同步上片。這是台灣電影的榮耀時刻。

我還記得，當時行銷有幾個有趣的事情。首先，我們把它當成大片來做，選擇西門町的國賓大戲院舉辦媒體試片。國賓大戲院鉅幕廳有近八百個位置，等待入場的排隊的人潮長達一、兩百公尺。因為是侯導的電影，全台北藝文圈的重量級人士都現身支持。我們那時候開玩笑說，如果有一顆飛彈這時候打進國賓大戲院，台灣文化界就差不多要全滅了。後來，陳文茜在台大舉辦一場講座，邀請侯孝賢導演對談；《印刻文學生活誌》的總編輯初安民大哥也策劃重量級的封面故事，創下驚人銷量。一時之間，侯孝賢導演的作品，又成為大家熱烈討論的焦點話題。

如同前面提到，當時中國與香港規劃同步發行，中國的發

行商也很認真在做。所以，我們也有觀摩中國發行商為《刺客聶隱娘》做了哪些事，有些其實是我們完全做不到的。譬如，他們製作了一支定格動畫，主題是「聶隱娘前傳」，創意和手筆都令人讚嘆。平心而論，市場體量的大小，決定了能夠投入的資源多寡。甚至，那時候還出現一支瘋狂轉傳的影片，是把侯導所有的作品做一個整體的剪輯，我在猜，那也是行銷公司隱身幕後的操作，只是礙於版權，沒辦法以公開的名義進行。

當時，我們也有比較兩岸三地的電影海報。台灣方面的海報，前導款是由設計師林小乙製作，後面就是山水畫，非常非常地漂亮，舒淇就站在上面，是一個很古典又華麗的氛圍；後來台灣的正式版海報則是由陳世川操刀。中國上映的海報就很有趣，我覺得是一個「黃玉郎」風格，哈哈哈哈。一整個金光閃閃，非常霸氣，很符合中國當時做大片張牙舞爪的形象，散發出濃濃的土豪感。

反覆問自己的問題

《刺客聶隱娘》上映之後，台灣票房三千多萬。我還是看到一個根本的困境。基於看熱鬧而被吸引進來的觀眾，其實沒辦法真正走進《刺客聶隱娘》的思想脈絡與美學世界裡。有些人可能以為這部電影就是以往觀眾熟悉的華語武俠片，快意恩仇、打打殺殺。當我們在規劃電影行銷策略時，就知道它必須以最大規模來發行，並追求在票房上最大可能的成功。也因此，讓觀眾看到的宣傳素材，必須適度與作品本質有所區別。就預告而言，我們也確實把所有打鬥的場面都放進預告裡面。讓觀眾誤以為，這是一部節奏極其明快，打鬥十分激烈的商業大片。

當然，我們的本意不是要騙觀眾。而是期盼觀眾被宣傳吸引進來後，能夠真正理解《刺客聶隱娘》這部作品。你可能懷著 A 的期望走進來，結果發現是 B，但你也覺得 B 很好。我們希望達到的效果，但老實說，這樣「善意的誤打誤撞」也不太可能發生在每一個人身上。上映第一週我就去滑各種網路上的討論區，想知道大家對這部電影的反應，有位中國觀眾很好笑，他

說 :「對，我睡著了。即便如此，我睡也要睡在唐朝的風裡。」
哈哈哈，好會寫。

　　說到網友留言，就會想到另外一件很好笑的事。中國青年
導演畢贛的電影《地球最後的夜晚》（2018），是他的第二部劇
情長片。製作團隊裡也是有些是侯導的班底，成本規格跳得很
大，比起他的第一部劇情長片《路邊野餐》（2015），製作預算
不知道翻了幾倍。那部電影要在中國上映的時候，發行商挑了當
年的十二月三十一日，還很狡猾地打了一個口號「一吻跨年」，
把它宣傳成約會愛情大片。結果，因為這本來就是一部比較抽
象晦澀的作者電影，上映第二天，票房暴跌 98 ％，超好笑，一
堆觀眾覺得被騙。你說「一吻跨年」，結果他們可能本來已經要
在一起，去看這部電影當場想分手。這件事本身可以說是徹頭
徹尾的黑色幽默。

　　老實講，我認為《地球最後的夜晚》作品本質與行銷手法斷
裂造成的爭議，對畢贛來說也會是一個很大的傷害。我們看到
他從《路邊野餐》到《地球最後的夜晚》可能過了三年，但從《地

球最後的夜晚》到現在，又過好幾年遲遲未有下一部劇情長片的問世。我相信，他個人在那個情境底下，也不可能完全隔絕觀眾巨大的反彈壓力。整個過程對他來說，也是一個始料未及的嚴苛考驗。

講回《刺客聶隱娘》。為了能夠跟商業觀眾溝通，我們當時去做了許多不同的嘗試，譬如跟歷史名師呂捷合作，做〈呂捷老師話唐朝〉來跟觀眾介紹當時的歷史狀況。我們也台灣吧合作，做了一支〈三分半鐘看不懂刺客聶隱娘〉的影片，來介紹《刺客聶隱娘》的情節。那時候「Taiwan Bar」剛竄紅起來，因為他們主要是講台灣史，我們之前在《灣生回家》有跟他們合作一次，用看起來生動的動畫去講解歷史，他們非常用心幫我們製作，合作相當愉快。

當時，做行銷決定的主要討論對象是廖桑（廖慶松），製作團隊也知道這個案子的發行規模。侯導本人還是不會給太多意見，不過我們有聽說，像「Taiwan Bar」那支影片，侯導本人也有看，據說看得還滿開心的，哈哈哈。

總之，做《刺客聶隱娘》的行銷，對我們來講是一個無比艱鉅的挑戰，也很令人興奮，可以跟侯導這麼近距離的工作。這個過程也讓我重新思考，在這個時代，電影的形式、內容，跟當代觀眾的關係是什麼？我認為這個事情，是我們每一次在做電影的時候，都要反覆問自己的問題。

我在前面的章節開玩笑，說我們沒有奇招，「有奇招，就要加兩個零」。但反過來說，這裡也有一個很矛盾的地方，我們做的是娛樂商品，但又常常具有一些文化氣息，做行銷的人本來就應該每一次都給自己一個功課，你能不能像賈柏斯（Steve Jobs）那樣，永遠有讓全世界果粉期待的「One More Thing」，不斷挑戰你自己。否則，這會是一個很無聊，不斷消耗跟掏空內在能量的過程，最終，你會被這個行業淘汰。

只有《悲情城市》可以做到的事

在《刺客聶隱娘》之後，我們又參與了兩部侯導電影的數位

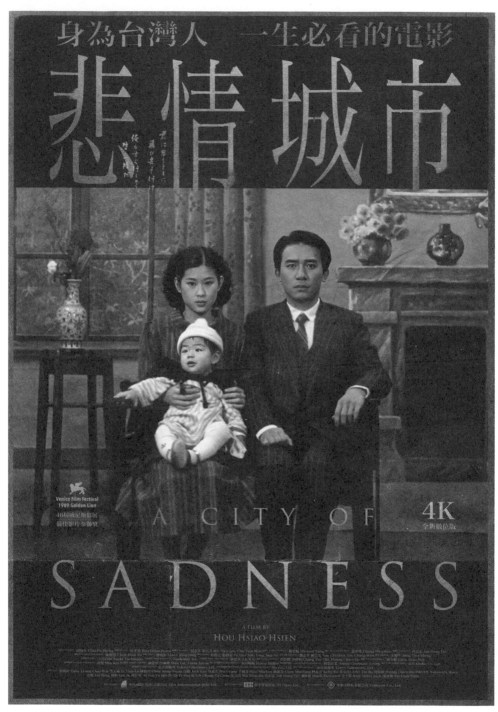

《悲情城市 4K 修復版》電影海報（年代國際（香港）有限公司提供）

修復版發行，分別是他擔任監製的《少年吔，安啦！》（1992），還有他執導的代表作品《悲情城市》。這些作品的修復過程，廖桑以及侯導的兒子甫嶽都有參與。當然，在數位修復版的發行過程中，侯導本人的參與程度比《刺客聶隱娘》更少，但對我來說，這次經驗也意義非凡。因為《悲情城市》的緣故，我有機會跟傳奇出品人邱復生先生有所接觸。

這對我來說是非常魔幻的經驗，就像是我從小看朱延平導演的電影，沒料到長大之後有機會發行他的《新天生一對》（2012）一樣。他們都是時代的巨人，邱復生先生在九〇年代，就是華語電影教父，張藝謀的《大紅燈籠高高掛》（1991）、《活著》（1994）；侯孝賢的《悲情城市》與《戲夢人生》（1993），還有杜琪峯的《鎗火》（1999），都是他投資支持的時代經典。另一方面，他又是台灣在錄影帶、有線電視等傳媒領域的大亨。

很榮幸地，因為發行《悲情城市》的機緣認識邱復生先生，常常有機會去他家閒聊。邱董十分健談，常常一聊就是三、四個小時。時間晚了，他會請我們吃飯、喝很好的咖啡。是他特

地從外面買回來的，非常貴的咖啡豆。而且他很喜歡抽菸，常坐在他面前，陪他一邊抽菸、一邊喝咖啡、一邊討論各種最新穎的知識領域。做為後輩，這真的是一個非常難得，很感恩的魔幻時刻，看邱復生先生在這邊抽菸、喝咖啡、講古。非常開心，他是一個傳奇人物。

在 90 年代，邱復生合作的導演其實都很有個性，我們也可以從邱先生的身上發現，有一個有資源、有視野，懂得跟創作者交流的製片人，是多麼難的一件事情。《悲情城市》當年能做到這樣的高度，一方面是侯導身在創作力最為旺盛的狀態底下，另一方面，邱復生先生的膽識、魄力，與品味，絕對功不可沒。可以說，在時代的風雲際會之下，兩人互相成就了彼此。

《悲情城市》的重新發行，邱復生先生同樣親力親為。他會把預告剪接師找到家裡，跟他一起討論預告怎麼剪 ; 海報，他會告訴我們，他要有一款主海報，它的標語要傳達什麼，除此之外，我們其他要做幾款都可以。當然，他也會把他過去這些部屬，過去年代、TVBS 的員工，現在可能都是媒體的高階主管，

一起找來宴會，請我們同事推出一台大電視播放預告片，然後招呼大家買票，哈哈哈。總之，他親力親為，一通一通電話打，讓我非常佩服。

以他現在的高度，已經不是為了賺錢，就是熱情，可能也是想起來年輕時候的某種熱血吧。動員人脈，擬定方針，擁有行銷的全局眼光，是不折不扣的電影大亨，電影大亨就是這個樣子！做出好的成績，他也不會跟團隊搶功勞。他根本不在乎這些，只想把事情完善。

邱董很清楚認知到，很多這次可以運用在《悲情城市》的方法，所做的事情、能做到的規模和聲量，只有《悲情城市》可以做到。這件事情，邱復生先生是非常清楚的，即使後面還有機會去發行不同的電影，很多這次的經驗，都無法複製，因為《悲情城市》就是一部太過特別的電影，是一部現象級別的電影。

數位修復發行的意義

另外，在《少年吔，安啦！》與《悲情城市》的發行過程當中，我師大附中的大學長褚明仁先生也是非常關鍵的角色。拿《少年吔，安啦！》來說，他擔任我們跟坤哥（張華坤）的城市電影公司與國家電影及視聽文化中心之間的三方溝通橋梁；在《悲情城市》這個案例，他則是我們跟邱復生先生的橋梁。褚明仁先生本人是台灣早期很重要的電影記者，參加過很多國際影展，後來在龍祥任職，擔任發行總監，也有豐富的發行經驗，在各個領域的跨界人脈都很廣。

他專業的人脈跟經歷，對我來說也是一次非常豐富的學習機會，所以，在這兩部電影的案例，我們是從他身上學到很多，讓整個發行過程變得更加順暢。我那時候常常跟褚哥說，能發行這兩部數位修復的經典電影，《少年吔，安啦！》與《悲情城市》，是牽猴子身為一個台灣電影發行公司至高無上的榮耀。這裡有個很重要的意義是，透過數位修復跟發行，這些作品又重新跟當代觀眾取得對話的機會。

這些作品，不管膠卷還在不在、保存狀況如何，通常只能在影展的場合才能被拿出來，可能放映一兩場，接觸非常小撮的一群人。可是，如果經過數位發行，它的流通可能就可以跨越時間與空間的限制，當然也可以讓廣大影迷在比較好的環境觀看。另外，在過去這些作品發行的年代，還沒有網路，許多文獻跟影評只以紙本形式被保存在當時的報紙，或是論文集、影評專書等等。在檢索與搜尋方面比較困難，在重新發行之後，許多不同世代的作家、影評、媒體人，就又有機會用當代的不同觀點，針對這些作品檢視，我認為這是無比精彩的。

對我來講，這就是數位修復發行最重要的意義。讓這些作品不再只是一個文物，或是被埋在很深的地層裡面的寶石。重新發行，讓它重新接觸新的土地跟時代，也開啟一種對話的可能。身為一個發行商，我們也可以再從這些影片的當代評價中，找到我們面對這個影片，面對這個市場的一種態度。

最後，跟大家分享一件事情，在《悲情城市》數位版本重新上映之前，褚明仁先生有天傳來一張照片給我，就是侯導跟邱

復生先生,兩人約在光點台北聊天。兩位老先生久別重逢,喝完下午茶之後走出來,褚明仁先生隨手拍了一張照片,陽光和煦,他們笑得很開心。看到那張照片,我非常感動,眼淚奪眶而出。

柒

「進入新階段，才能學到新事物」
——選題大膽、發行謙卑：《返校》，
與前進電影生涯的下一步

在這個章節，王師細數幾個具代表性的開發與行銷案例，從《返校》談到《十二夜 2：回到第零天》，王師參與前期開發，也參與後端引薦給觀眾的過程。不管是政治議題，或是在公眾政策面向，帶著電影開啟一個討論的平台，透過這些電影的案例，也重新反思電影在商業方面，與大眾溝通的真義。

入行二十來年，從末端的公關、行銷，到參與前期開發，籌備整個電影從無到有的製片工作。王師在電影工作的路途，也持續擴展可能的新面向，下一步該往哪邊走，充滿未知，也充滿更多可能性的期待。

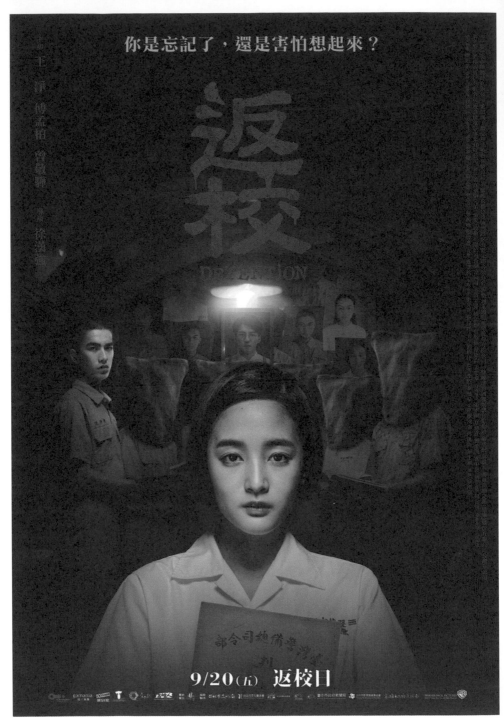

《返校》電影海報（影一製作所股份有限公司提供）

　　談到牽猴子近年來的行銷工作，很難不談《返校》（2019）這個代表性作品。在這邊，我先跟大家聊聊《返校》這個案子的來龍去脈。

　　事情最早要回到 2017 年，那年春節，台灣電影的票房表現大敗。當時，台灣電影在商業表現上面的三位大將：豬哥亮、陳玉勳、魏德聖，那年春節都推出新作品，但票房表現黯淡。我們不談這些電影藝術上的成就，單就票房與市場反應來說，讓許多投資人與業界感到失落與茫然。那年春節，因為我太太家在高雄，我約了影評人 Ryan（鄭秉泓）到三多商圈的誠品書店聊天，他是一位我非常重視的朋友，我們也交換很多對當時台灣電影狀況的看法。

　　後來，我回到台北，又約了一個飯局，找幾個朋友一起吃飯，有導演徐漢強、監製李耀華，以及當時在中影服務的邱昀。就是出來閒聊。徐漢強那時候也是一直想拍劇情長片，就差臨門一腳。我那時跟他說，最近注意到一個遊戲，非常紅，叫《返校》，是已經紅了我才注意到沒錯，陸續看到各種報導，在國外

也有知名度。我說，我覺得《返校》相當適合拍成電影，那時候台灣《紅衣小女孩》（2015）系列的成績亮眼，證明本土鬼片是一個可以操作的類型。

《返校》這款遊戲，由很多不可思議的元素交織在一起。故事裡有校園師生戀、白色恐怖，以及靈異驚悚。這三個題材，在這個 IP 上面被完美融合。如果你今天回到過去，在沒有這個遊戲先出來之前，去跟一個投資方講：「我要拍一部鬼片，結合白色恐怖跟師生戀。」你一定會被覺得是神經病，當場被轟出辦公室。但《返校》厲害就在於，它把這些事前不可能想到會成功的東西熔於一爐，提煉出一部成功的作品。

徐漢強本人就是電玩咖。當我在飯局上一講出來，他就說他玩過，玩到流淚，覺得那個故事非常好。我一聽就發下豪語，馬上就說：「好，我談下來，讓你來拍！」他也表示願意，覺得有機會的話，當然好。回去之後，我就整理簡單的資料，拿給烈姐參考，烈姐不敢看鬼片，她不敢玩那個遊戲，哈哈哈哈。但她看完資料，也覺得可以拍。那時候，我們透過三組朋友去

進行，一位是蔡嘉駿先生，就是現在的文策院董座、一位是貝殼放大執行長的林大涵先生，以及電獺的執行長謝綸先生。三線並進，聯絡到赤燭，當時他們正好在忙電玩展，還沒機會打到招呼。最後，我們在當時出版《返校》改編小說的尖端集團幫助下，成功跟赤燭會面，大概前後談了三次，將這個電影改編權利順利地談下來。

第一階段的工作，大概就到這邊結束，當時，編劇簡士耕是我經紀的編劇，我也理所當然地推薦他。因為赤燭告訴我們，公視同步也要拍劇集，所以我們就讓簡士耕跟另一位優秀的編劇傅凱羚合作，一起著手劇本改編。接下來一年，就是由烈姐帶著製作團隊，一起做劇本改編的工作。我再回頭參與，就是到上映前的發行工作階段了。當時我還滿自豪，有眼光可以找到《返校》這樣具潛力的案子。但真正能讓事情成功的，還是烈姐與漢強。我覺得，漢強所有過去的訓練，都是為了《返校》而生的，台灣很少有導演像他打電玩打得這麼兇，哈哈哈。

大家也知道，電玩改編電影的失敗機率很高，所以，當我

們舉辦第一場記者會，大家知道是由徐漢強來執導改編電影，大多都覺得有夠讚，肯定他是最適合的導演人選。我覺得自己很有眼光。第二，《返校》的製作金額是九千三百萬，當時台灣沒有第二個監製敢花這樣的錢，所以，我常說烈姐是我的楷模，她是台灣心臟最大顆的監製。後來，《返校》成功之後，我們在一場新媒體高峰會，跟烈姐交流整個過程，我們細數幾個《返校》可能失敗的原因，包括電玩改編電影本身的難度、徐漢強沒有長片經驗、預算超高，九千多萬，幾乎是一般台灣電影製作的三倍；更不用說，拍完《返校》，你整個人就進中國黑名單了，不可能再去發展……等等，幾乎每一項獨立出來都會讓投資人卻步，但《返校》成功了。

烈姐每個因素都克服了，我們常講「富貴險中求」，哈哈，真的是印證這個道理，最大的風險，換來最大的成功。這是我佩服烈姐的原因，她的一生經歷起起伏伏，不用多說，她也經歷過很多在商業上非常慘烈的案子，但她有這麼大的膽識，所以也持續創造出具有商業佳績的作品。我覺得，我在她身上看到一種冒險家的氣質，非常、非常佩服。

歷史留名

上映前幾個月，我們在光復南路的辦公室看《返校》內部試片，一看完，我就非常感動，馬上跟同事說，這一定是今年票房表現最好的國片，也是唯一一部票房破億的國片。同時，它也一定會橫掃金馬獎。整體技術水準都非常整齊，果然成真。後來，赤燭在電影上映前發了一篇文，說《返校》上映要感謝三個人，一是漢強，一位是烈姐，一位是王師。真的是爽，我在電玩界的歷史就這樣留名了。哈哈哈。

這也回到我最開始的想法，就是，做電影，做內容，你需要非常雜學。我從小喜歡打電動，從小學三年級玩紅白機開始，紅白機、超任、N64、Gameboy、GameCube。幾乎每一代主機我都有買，Wii 剛好出現在我最忙碌的時候，我可能漏掉。PS 也是，一路一代、二代、三代、四代玩上來。最近也剛買了PS5。

我是電玩的重度愛好者，是那種會趁爸媽睡著之後，偷偷

爬起來打電動，打到快天亮再回去睡的小孩。總之，聽起來很廢，但是這都注定會成為某種養分。

當然，最重要的還是《返校》本身的條件，當時真是天時地利人和，赤燭這麼樣一個年輕而優秀的團隊，創造出一個現象級的作品，這個作品要能被拍出來，又要感謝漢強跟整個電影製作團隊的努力。最後在觀眾端、影展端都獲得很好的回饋，不管票房或是獎項都是。當然，《返校》這個案子，我們也是從一開始就設定往比較商業化的方向去操作。一部主題跟台灣歷史與政治有關的作品橫空出世，必然會引起社會各方高度討論與爭議，支持和反對意見都有。從社會進步或行銷操作的角度來說，都是好事。

以《返校》來講，它的題材應該是台灣所有觸及白色恐怖的電影當中，票房最高的，但它確實不見得能滿足所有人對這個政治議題如何被表達的需求。我們當然聽過有人會批評這部電影太娛樂化、太擦邊球，沒有把白色恐怖可怕的地方都拍出來，但我們就問另外一個簡單的問題就好：為什麼沒有另外一部作

品，把上面這些事情，用符合你期望的方式做到？很簡單，就是前面講的幾大難處，今天誰能有像李烈一樣的膽識，扛這樣的成本預算、扛這樣被封殺的風險，去挑戰拍攝這樣的電影，如果做得到，那就去做。你行你上，否則閉嘴。

我當然同意，就算我們是在做電影發行，我們還是會有自己的美學標準、自己的文化意識，或是自己的政治立場，但商業電影在大多時候，是要盡可能跟所有大眾去溝通。它不能，也不應該是一個自爽的東西。自爽的後果需要讓團隊裡的所有人一起承擔，代價沉重。我相信，會有許多年輕一輩，透過《返校》這部電影，或是透過《返校》這款遊戲，去了解到台灣歷史上的那段時期，進而去搜尋、閱讀那個時期的研究與史料。承載歷史訊息與文化內涵的作品，在跟年輕世代溝通時，必須要大膽擁抱各種可能性。

我想到另一個例子，就是姚文智先生出品的《流麻溝十五號》（2022）。我們發行這部電影的經驗，也是很愉快的，跟姚文智先生溝通，我們可以非常直接的表達想法，他也是一個願意傾聽別人意見的人。他會在各種考量之下，做出對他來講最

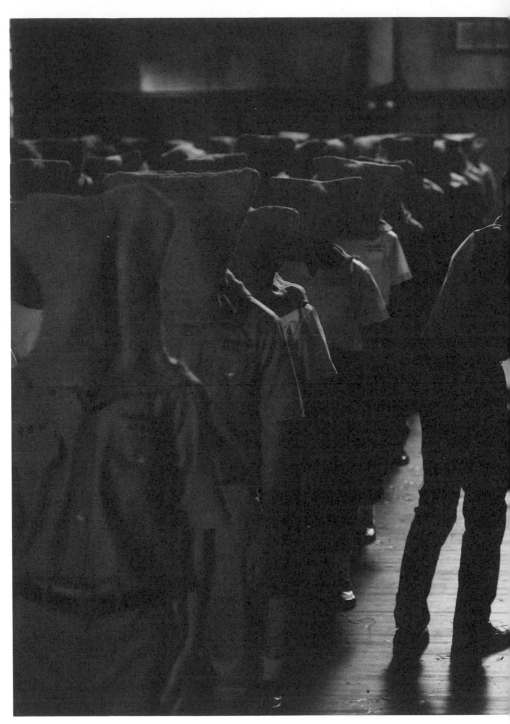

《返校》電影劇照（影一製作所股份有限公司提供）

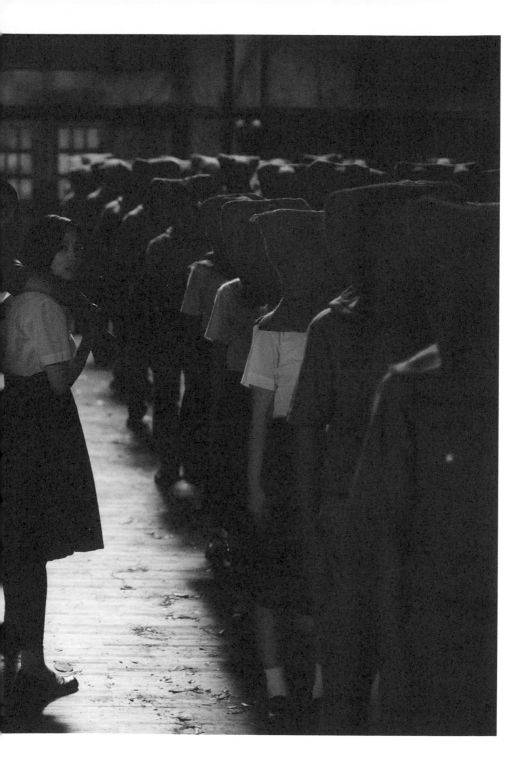

好的判斷與權衡，我也都理解他做這些決定的理由，所以是很好的合作關係。《流麻溝十五號》的成果，他做為發起者與出品人，功不可沒。

這麼難的題材，這麼高的製作預算，在製作上絕對是用心的，也把他自己前半生各種資源與人脈都調度進來。我認為，《流麻溝十五號》就算在獎項或票房上不盡如人意，但它讓人尊敬姚文智做為一個電影出品人的努力。他不只是來過個水，做為一種跳板，而是真心想製作一部關於台灣白恐歷史的好電影。

《流麻溝十五號》，我們同樣有進行群眾募資，以群眾募資擔任第一波行銷的工作。再來，透過姚文智先生的號召力，我們也把關於這個題材的核心族群給聚集起來。集資部分，做到一千兩百萬，也是 2022 年影視類集資最亮眼的成績。藉由這個前期行銷，我們用集資影片進行了第一波溝通。邀請姚文智先生、原著作者曹欽榮先生、導演周美玲，還有三位女主角，穿插一些電影片段。也因為集資的關係，我們在松仁威秀的 TITAN 廳舉辦一場記者會。播放三分鐘的預告，還有集資影片，邀請

媒體朋友跟姚文智先生的支持者，一同見證「流麻溝」啟動發行的重要時刻，爭取支持。

我覺得，《流麻溝十五號》同樣是在一個很好的步調下進行，但當然，它也面對很多質疑。有評論人看完電影，批評它淡化議題的肅殺氣息，認為綠島沒有這麼溫和，應該要更殘酷，但就如同前面談《返校》一樣，我不認為這種批評具有太多建設性。但是，回到這些所謂的負評，對行銷來說，有討論總比沒有討論要來得好。我們拿《悲情城市》的數位修復經驗來講，它就是建立一個新的討論平台，讓新世代的影評人、媒體人，開啟一場作文比賽，哈哈哈哈。

這種文化的討論，可以是一種網路狀的，可以由下往上，可以是火網交織，容納不同世代、不同美學，不同政治立場，還有不同光譜的人，針對同一個議題進行精彩的辯論。這其實才是地方文化蓬勃的重要展現。

《十二夜 2：回到第零天》

從《流麻溝十五號》，我們再往下多談一點群眾集資。在前面，我們已經透過《看見台灣》的戶外首映會談過一點群眾募資的可能性。從那個時候到現在，我自己經手的電影作品，大多是紀錄片，少數是劇情片，透過群眾募資來做，應該有超過二十部以上，大大小小都有，金額數字從數百萬到上千萬。這也是我滿自豪的一件事情，我應該算是走在台灣電影產業非常前面。

大家一開始會對群眾募資感到一種猶豫：「你要去跟觀眾要錢？這樣真的可以嗎？」但是，直到現在，你會看到大量的電影都在做群眾募資，能不能做、什麼階段做，我覺得還是要回到作品本身的各種條件與主題，還有對於作品能量的判斷。

這邊來跟大家談談《十二夜 2：回到第零天》（2020）這支作品。第一部《十二夜》（2013）我沒有參與，但《十二夜 2：回到第零天》特別的地方就在於，它是台灣紀錄片少數的續集作

品，我們是用「續集」來定義它。當然，因為第一部《十二夜》的票房非常出色，跟《看見台灣》在同一年問世，它當時賣到大約六千萬，這也讓 2013 年成為台灣紀錄片影史非常特別的一年，出現兩部票房驚人的作品，空前絕後。

《十二夜》的發行、行銷雖然不是我做的，但我跟《十二夜》還是有一個小小的緣分。當時，我是電影配樂家王希文的經紀人，《十二夜》的製片人九把刀希望找王希文協助來做配樂，所以，有次我就跟著王希文去和九把刀開會，看《十二夜》還沒剪輯完成的片段。然後，我就很好奇，問九把刀：「這個作品看起來這麼沉重，喜歡狗的人可能不敢看、不喜歡狗的人可能本來就不會看，那你為什麼要堅持把它變成院線電影來上映？」九把刀的回答，大致是認為，當一部作品在院線上映之後，才能夠拉出一個議題的高度，讓觀眾足夠重視。

當下，我對他非常佩服，他跟隋棠出資，支持這個作品的拍攝。以及，做為一個網路小說起家的影視從業者，他也很清楚，什麼東西被放在什麼脈絡底下觀看，會產生什麼效果，那

個討論的能量，是完全不一樣的。另外，這個作品後來的票房如此之好，也可以見到，在這個事情上面，我當時的判斷是錯誤的。我沒有料到台灣關於動保的能量如此之大，這個作品能夠引起如此熱烈的回響。當然，這些迴響包括對政策的影響，或許還有一些爭議。這個事情的是非功過，我想就留給時間去評斷。

總之，後來有一天，一位製片人告訴我，《十二夜》的導演 Raye 想要跟我聊聊看，我當然一口答應。Raye 告訴我，他想要做《十二夜》的續集，從第一部結束之後，他覺得還有許多的問題沒有解決。公共政策這件事情，並不是說一項政策通過，就從此天下太平，王子公主從此過得幸福快樂，沒有這種事情。公共政策實際上永遠是動態討論不斷調整的過程，《十二夜》修訂動保法，讓流浪狗不能被安樂死，這件事情也造成許多反面的意見出現。如果在源頭，流浪狗繁殖的問題沒辦法被處理，我們只在下游採取人道立場不做安樂死，最後可能就會導致收容所的犬隻數量暴增，最後還是讓犬隻的生活條件急遽惡化。

　　所以，導演當時就覺得，他還想再做一部作品，來繼續討論這個問題。當時，我們跟導演還有貝殼放大，花了將近有半年的時間去釐清，我們要做的《十二夜2：回到第零天》的整體論述、如何對外溝通，那個過程對我來講，非常有意義。不只是一部紀錄片，它也是一整串社會溝通的思考。我們相信這個溝通的過程，最後會關乎很多人如何看待這個重大問題的方式，也影響很多動物的生命。

　　得益於第一部《十二夜》的知名度，《十二夜2：回到第零天》絕大多數的製作經費都來自群眾募資，也有申請到輔導金；拍攝方面，我們去美國、日本，還有奧地利。這部作品讓我很有成就感，儘管它的票房並不好。不確定是不是因為《十二夜》的一種熱潮已經結束，但《十二夜2：回到第零天》對我來說的價值，是能進入一個與社會對話的討論過程，也因此更理解到，紀錄片跟公共政策之間，可以怎麼樣去結合。

　　譬如，我們走訪外國，看其他國家如何擬定動物政策。許多國家的收容所或動保中心，其實反而在市中心設立，不同以

往被認為是嫌惡設施，破除了醜陋、吵雜、髒亂，充滿死亡氣息的刻板印象；反而是把它改變成一種休憩場所，像是公園，或是生命教育中心，家庭可以在週末的時候帶著小朋友來，了解人與動物之間的關係。對於領養也有一個完整的配套措施，這是我以前沒有想過的，看到這些小朋友去跟動物親近、互動，培養同理心，也是我前面所講，在做紀錄片的過程中，獲得新的學習。

誤判反而珍貴

除了是學習的過程，《十二夜 2：回到第零天》另一個重要的事情是，因為它的資金主要來自個別不同的贊助者，所以我們把每個贊助人的名字都放在片尾名單，他們是整部電影共同創作的伙伴之一。我們也承諾每個贊助者，在電影上映的一年之後，會全片上架網路，公開免費觀看，並且配有多國語言的字幕。希望能落實所謂「取之於社會，用之於社會」的邏輯。

這也是群眾募資另一個比較動人的點，商業電影大多為賺錢而生，我們有非常具體的資方要服務。可是，紀錄片不見得是這樣，《十二夜2：回到第零天》給了我一個非常不同的經驗，它真的是與社會共創的過程。包括你要吸引大眾來出資投入這個計畫，所謂的大眾，還是原本的「消費者」嗎？我們不再是從後端推銷產品給他們，而是把大家一起拉進來，做這樣一件事。我覺得可以用「共創」這個詞彙，來形容贊助者和影片的關係，以前的出品方跟觀眾之間是單向的線性關係，現在則有機會共同創造，或者催生這個過程。

另外，當我在進行與群眾募資相關的案件時，我也會希望全權委託給貝殼放大那樣的顧問公司。他們可以專業規劃整套方案，包括頁面架設、文案圖表、廣告投放等等；他們的專業讓我非常敬佩，合作結束之後，透過結案報告，我們也可以更清楚下次的行銷可以怎麼樣改進策略。

在我目前的群眾募資經驗當中，也累積許多突破千萬總募資金額的案例，譬如《千年一問》、《男人與他的海》（2020）、

《回眸》（2021）等等。但如果是要提募資金額占電影總製作成本的比例，還是《十二夜2：回到第零天》最具代表性，大約有八成以上的製作成本，都出自群募資金。但如果說要評估什麼樣的作品可能成功，我覺得還是回到個案本質。我是個樂觀的人，但就是要找到每個案子各自結果的背後邏輯。

就像是第一部《十二夜》，或是更前面提到的《看見台灣》，最後的票房表現，都大大高出我原本的預期，那都是我個人極大的誤判，但這種誤判反而是珍貴的經驗。做行銷的人，就算經驗再豐富，都無法了解世界的全貌，如果無法了解世界的全貌，就要謙卑。或許因為一些成功操作，為作品取得更大的聲量，會感到自豪，可是這種成功不可能是永遠的，或是能夠連續的。除非你擁有一個冷靜的認知，才有可能真正提高將來成功的機率。

我覺得我做到了

在《怪胎》之前，我第一部真正跨越到監製身分的作品是《美力台灣 3D》（2017），不過，如果要說對我意義最重大的作品，還是《千年一問》。就情感上來說，因為對於漫畫家鄭問的崇拜，從策劃、籌資、製作，到發行，這個作品由我一手催生。最後完成的成果，令我我相當滿意，這是我一生的驕傲。

製片工作需要決定許多事情，但不一定是內容面，以《千年一問》來說，內容幾乎完全交由婉柔的製作團隊負責，與她合作非常愉快。她對於作品的要求、仔細與堅持，還有對於紀錄片傳主所負的責任都遠遠高過於我，我不覺得我有什麼資格告訴王婉柔，她應該怎麼拍。在這個案子裡面，我最重要的工作就是確保她們能得到應有的資源、充裕的資源，讓她可以不用妥協也能拍出最好的東西，這件事情，我覺得我做到了，我給自己按一個讚，功德圓滿。哈哈哈。

每個人當監製的習慣可能不同，每個案子當然也都不一

《千年一問》電影劇照（ 牽猴子股份有限公司提供 ）

樣，有的監製要顧的不只有籌資或製作，而是直接下去幫忙找導演、找團隊，有些電影的攝影、美術、燈光、梳化、造型都由監製親自指定、親自推薦。監製的長處，也可能是了解一部作品合理的預算是多少、市場有多大，發行可能造成的迴響是什麼，這是不同監製的強項。在不同的案子裡，就會看到不同的結果。譬如，某些案子可能有三個監製，可能就各自專長產生不同的分工，當然也有些監製只是掛名，他的名字可能是可以幫助導演找錢，或是有些監製，他的工作是幫導演做心理治療，哈哈哈哈哈。

前面有提過，我認為我擅長的是前端跟後端。對於在市場上找題材，然後邀請創作者去開發或製作；還有後面帶著作品去跟觀眾見面，這是讓我感興趣的部分。創作部分，我每次跟導演、編劇討論劇本的時候，其實一開始就會跟他們講，其實我能給的劇本意見非常非常膚淺，其實就像是一個普通讀者看完一本小說可以給的意見，我可以表達，看劇本的過程我有什麼感覺，是不是愉快，還是哪邊有一點卡住，哪邊有沒有打動我等等。

　　另一個層面就是，身為一個有二十年發行經驗的人，我也可以去幫忙評估故事的觀眾接受度、市場接受度。譬如，恐怖電影類型，在台灣幾乎是再怎麼樣都有大約三千萬上下的保底，如果品質精良，就像是前面提到的《返校》，或是《咒》，它可以有機會做到破億，甚至是兩億、三億。相反的，劇情電影可能做到拚死拚活，品質精良，最後票房不過兩、三千萬，甚至更低，這種例子比比皆是，就不用特別舉例。這些比較務實面的創作評估，有時候也會由我來提供創作者建議。

　　總之，不同的監製有不同的功能，以我現在的狀態，希望從「將作品銷售給觀眾」的角色，進入到「主動參與一個作品開發過程」的階段。邁向不同角色的過渡，發生在我四十歲中期的生涯探索。看過不同作品經歷成功或失敗、看到同創作者前仆後繼，渴望用作品對事界說故事。我也覺得，我需要進入一個嶄新的維度，才能感受到過去從未經歷的興奮脈動，並在這份志業上做出更大貢獻！

電影，在摸索的旅途上。
電影，誕生超過百年。不同世代的創作者永遠在問：
電影究竟是什麼？

它如何說故事，如何反應時代，如何刻畫人心與人
性，如何平衡創作與市場，如何不自我重複，如何面
對洶　而來的新型態娛樂。

電視出現的時候，有人說電影將死。
錄影帶出現的時候，有人說電影將死。
串流平台出現的時候，有人說電影將死。
疫情爆發的時候，有人說電影將死。

此時此刻，電影還沒死，卻無法迴避挑戰日益嚴峻的
事實。票房愈益極端，加大了投資風險。曾經賣座的
公式快速失靈，新的可能尚待挖掘。年輕世代的注意
力嚴重分散。以及全世界最強的內容透過越來越快的
網路無國界流通。

一年一度的盛典，永遠激勵人心。黑夜過後，太陽依
舊升起。電影人永遠在路上，懷抱著無盡的疑問。戰
戰兢兢踏出每一步，尋找埋藏地圖在以外的寶藏。

2023.11.26 王印

後　記
───○───

一個工商型文藝中年的驀然回首

大學畢業多年後，我仍常被噩夢驚醒。噩夢有兩種情節。

情節一：

我站在新生南路三段上的麥當勞，望向對面的校門。偌大的校園彷彿一座迷宮，被重重濃霧繚繞，伸手不見五指。忽然，有人輕拍我的肩膀說：「下個禮拜就是期中考了，你都準備好了嗎？」我轉頭一看，拍我肩膀的同學沒有臉，像是電影《王牌冤家》中的夢境之人。但真正讓我恐懼的，是我連這學期修了哪些課？這幾堂課的教授是誰？授課教室在哪？班上有哪些同學？都不知道。我懷著恐懼，厚著臉皮，對無臉同學說：「對不起，你可以借我幾本上課筆記惡補一下嗎？」

然後，我就在一身冷汗中驚醒，雙手撐床，大口喘氣。腦中浮現一句 OS：「幹，幸好是夢，拎北早就畢業了！」

情節二：

含辛茹苦，忍辱負重地把大五念完，想說終於可以畢業。邁著輕快腳步，吹著口哨，來到教務處負責系上成績的櫃台前。我得意洋洋拿出學生證給辦事阿姨，請她幫我辦理畢業手續。她收下學生證，在老舊的鍵盤上敲敲打打，瞇起眼睛盯著厚重的 CRT 電腦螢幕，緩緩開口對我說：「王同學，你還有必修學分沒修完，還要念大六喔！」

然後，我就在一身冷汗中驚醒，雙手撐床，大口喘氣。腦中浮現一句 OS：「幹，幸好是夢，拎北早就畢業了！」

這樣的夢大概從 2000 年初一直斷斷續續做到 2010 年前後才停止。比我從小到大做過的所有惡夢，如因殺人棄屍被通緝，被迫孤身亡命天涯，或在惡靈古堡中被猛鬼和殭屍追殺，還可怕，十倍。

曾經有一段時間，我認為自己應該稱得上青年才俊（不要臉）。

涉獵廣泛、口若懸河、文思泉湧、交遊廣闊。什麼都能聊上一點，時不時會搞出一些好玩的東西，雖然沒弄出什麼大名堂，但也不至於默默無聞。然而，對於「前途」這件事，著實不敢多想。凡事當下能過一把癮，也就心滿意足了。

做電影究竟是什麼感覺？

這個問題沒有答案。或者說，所謂的「答案」，會隨著作答的人的年齡、心境、角色職位、身處環境、產業前景，而有千奇百怪的內容。

無法畢業的惡夢不在深夜襲來後，面臨的是入行十年，卻感到前途茫茫的焦慮。當時，正處於無數生涯低谷之一的我，無意間翻到《聯合報》全版專題「相對論」，當期內容，是大導演李行，和他製片人姪女李耀華的對談。兩代影人，各有成就，

對談內容之精彩，肯定不在話下。但至今仍讓我念念不忘的，是身為基督徒的李耀華在長文尾聲的一句話：「只有上帝最鍾愛的孩子，才能做電影這一行。」

看到這段文字的當下，我淚流滿面。

在非自願情況下受洗過兩次（這又是兩個精彩荒唐的故事），但自認不是基督徒的我，也是上帝鍾愛的孩子嗎？啊，做電影真好。

多年之後，在一次金馬獎頒獎典禮現場，一位獲得技術獎項肯定的香港影人上台領獎致詞。他用粵語感性地說：「在香港，做電影這行是要『斷六親』的。」聽到這三個字，我心想：媽呀，也太嚴重了吧。這比六親不認還可怕。

如果這是一道選擇題，此刻的我，會選擇「以上皆是」。

這是一個被上帝鍾愛的孩子才能從事的斷六親工作。

「入行多年以後，家裡的人還以為我是畫電影看板的。」我師父黃煒中有一次幽幽對我說。做電影真的是一個很謎的工作，比謎片還謎。

電影除了神祕，當然還有魔幻。

1986 年，我八歲，小學二年級。朱延平導演的《好小子》轟動全台。主題曲傳唱街頭巷尾，雙截棍賣到翻天。當時，所有的小男生都希望變成顏正國、左孝虎。胖一點的，只能自我投射成陳崇榮。我媽當時也帶我跟我弟去位在和平東路、羅斯福路口的明星大戲院看《好小子》，看完之後果然熱血沸騰。同時，我也使盡渾身解數，求媽媽買一組雙截棍讓我「練功」。可憐了那一陣子我弟弟就成了我練功的對象，挨了不少棍子。

二十六年後的 2012 年，我三十四歲，竟然有幸參與朱導演新片《新天生一對》的行銷宣傳工作。整個過程最讓我興奮的，不是能偷看仔仔周渝民、Ella 陳嘉樺等大明星，而是能近距離接觸縱橫華語商業影壇，笑看江湖風雲，曾和不同世代無數巨星

合作，宛如傳奇般的朱延平導演。

可能是趁某次跑通告或專訪的空檔，我直白地表達了對他的崇拜。他爽朗地回我：哈哈哈哈哈鉿哈哈哈哈哈哈哈哈哈哈哈。

還有一次，牽猴子成立後，我在某場講座活動中和烈姐同台。可能是吃了熊心豹子膽，在開場時我對全場觀眾說：「我小學的時候有陪我媽看烈姐主演的《一剪梅》，沒想到後來她會變成我老闆，哈哈哈哈哈哈哈。」下一瞬間，我明顯感受到來自她陰冷刺骨的目光（抖）。

我還吃過傳奇大亨楊登魁老闆為我們工作人員準備的伍百雞屋便當，我還陪豬哥亮大哥為賀歲片去迪化街掃街宣傳跟去西門町的台北天后宮拜拜上香過。那可都是響噹噹大人物啊。

童子何知，躬逢盛餞。

大亨與巨星的時代，一去不返。而我們這一代人，是否也

將見證傳統電影產業的落日餘暉？

　　如果《幹話力》沒有續集，也不知道未來的職涯中是否有機會站上金馬獎舞台把所有該謝的人謝過一輪，我應該趁著這個時候，用一連串的感謝，將造成這一連串誤打誤撞結果的人，好好感謝一番。

　　謝謝曾與我共度六年小學時光的金華國小同班同學，黃士峰、石千泓，謝謝三十年後相聚，講到當年各種低級笑話依然可以笑甲反過 (tshiò kah píng--kuè) 的我們。謝謝曾經教我水彩素描的周秀秀老師。謝謝就讀金華國中美術班時的班導黃緯老師，和全班近三十位鬼才同學們，讓我在國中能認識到鄭問、麥仁杰、曾正忠、夏卡爾、塞尚、梵谷、高更、宮崎駿、大友克洋、新天堂樂園，等等等等。

　　謝謝師大附中高 827 班的同學們：蔡星宏、鄭芳祥、陳威任、劉昌漢、尹紹傑、林國楷。感謝我們有幸一同度過那個荷爾蒙旺盛分泌，整天精蟲上腦的輕狂歲月。謝謝給予我們珍貴

身教言教的老師崔成宗，希望你在天上依然看顧著我們全班。

　　謝謝台大工管系所有知道我是個很糟糕的學生卻依然對我諄諄教誨，好言相勸的教授們。謝謝和我一起探索小說與電影奧祕的摯友朱自清，謝謝陳牧凡、鄧耀中、丁瑋峻（希望沒寫錯）、周穎君、徐欣蕾、謝宜玲。謝謝北川悅吏子，你那時候寫的劇本真的很棒，日劇萬歲！

　　謝謝推薦我進松崗電腦打工的陳子龍學長，謝謝收留被逐出家門的我的莊承瀚學長。謝謝這十多年來一路提攜我，照顧我的劉奕成學長。台大工管 Rocks ！

　　謝謝我短暫任職的聯合利華的長官同事們，我真的不是一個愛乾淨的人，對洗衣粉、香氛袋、沐浴乳熱情不足，請原諒我先走一步。謝謝我短暫任職的台大誠品的同事們，說老實話，文藝青年真不是人幹的。謝謝我敬愛的郭昕詠阿姐，讓我在您擔任主編《MAN'S STYLE 男人風尚》雜誌，給我絕對的空間胡搞瞎搞，然後還認為我很有才華！

謝謝從 2003 年誤打誤撞電影發行業以來，對我包容有加的長官、同事、媒體先進、戲院伙伴、導演、製片人、編劇、藝人。謝謝騰達國際娛樂的黃寶雲董事長、馬天宗先生、黃煒中先生。謝謝當年一起玩得很開心的 Yvonne 黃郁茹、趙政銘、莊啟祥。謝謝群體娛樂的黃松義先生、李佩玲副總、蔡光華蔡爸爸。謝謝曾在不同時期給處於徬徨中的我一份工作的老闆們：天馬行空的王婷妮 Tiffany、傳影互動的陳振燊 Jeffrey、華誼兄弟的張鳳美鳳美姐、穀得電影李亞梅亞梅姐、曼迪傳播的郭慧敏郭姐、金啟華大哥。謝謝，2006 年金馬影展的伙伴們：陳俊蓉、吳文智、吳慧玲。謝謝 2008 年台北光點的伙伴們：陳伯任、許淑貞、劉小春、黃正宏、黃小開、王派彰。謝謝侯孝賢導演，謝謝黃文英女士。

謝謝我的乾媽陳念萱女士，讓我時不時到你家白吃白喝，還幫我把脈算命，指點人生迷津。

謝謝在 2011 年，我三十三歲的時候，給我機會參與成立牽猴子的李烈烈姐、馬天宗馬哥。謝謝所有曾經在，或是現在仍在

牽猴子服務的伙伴們：Ivy、蔣得、淯榕、丸丸、徐卉、Vita、采君、大蝦、仲好、喬亓，族繁不及備載。謝謝你們在這裡奉獻了寶貴的專業、青春與熱情。謝謝曾經與我們同行的藝術家們：世川、希文、政彰、念修。

謝謝貝殼放大的創辦人林大涵先生，謝謝郭守正先生。謝謝您們曾經如此無私幫助一度陷入絕境中的我。

謝謝過去五年最照顧我的大哥蔡嘉駿先生，您是我一輩子的大哥。謝謝榮耀基金會的雷輝董事長，感謝您過去幾年對我的照顧與提攜，您對音樂劇產業的熱情與支持讓我由衷佩服與感動。謝謝陸相科技的徐嘉聆執行長，謝謝您在財務層面給予牽猴子恩同再造的指導和幫助，以及在神祕學領域層面給予我個人莫大的啟發。謝謝我崇拜的邱復生董事長，謝謝您把《悲情城市》交付給我們。每次有幸到您家裡跟您抽菸、聊天、喝咖啡，我也感覺自己也是一號人物了。謝謝我的大學長褚明仁先生，謝謝您手把手帶領我們一起發行《少年吔，安啦！》和《悲情城市》。

最後，要謝謝我在天上的外婆楊完貞女士，以及我在天上的奶奶王孫秋舫女士。謝謝我的孩子，謝謝孩子的媽何佩齡。謝謝我的岳父何振國、岳母林美滿。謝謝我的手足王凡、王薇。

謝謝我的父親王立本，謝謝我的母親盧菊芳。截至目前為止，我惹的麻煩沒少過，卻沒能搞出什麼驚天動地的大事業。最後的最後，套一句網路上的話：您們給我的一條命我到現在還在用，小心翼翼，十分珍惜。希望您們平安健康、長命百歲。

謝謝北港朝天宮，謝謝北港武德宮五路財神廟。謝謝時刻護持台灣的眾神們。

2024 年 5 月 1 日

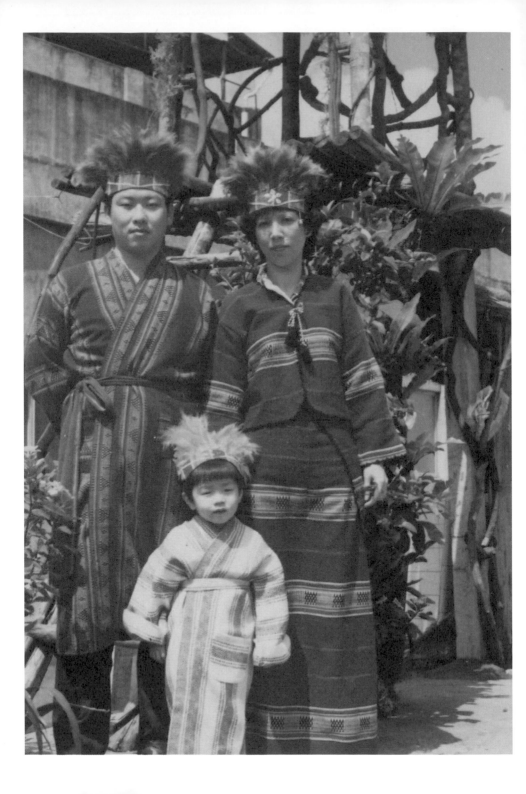

圖片來源與致謝

感謝下列單位授權寶貴海報圖檔、劇照、照片

頁 28 作者兒時照片
圖片來源：作者提供

頁 60-61 濁水溪公社與哥吉拉同台歷史照片
圖片來源：柯仁堅先生提供

頁 78《咒》電影海報
圖片來源：精漢堂影像有限公司授權提供

頁 98《牽阮的手》電影海報
圖片來源：顏蘭權導演授權提供

頁 103《山椒魚來了》電影海報
圖片來源：大麥影像傳播工作室提供

頁 106《黑熊來了》電影海報
圖片來源：大麥影像傳播工作室提供

頁 123《不老騎士 - 歐兜邁環台日記》電影海報
圖片來源：財團法人弘道老人福利基金會授權提供

頁 140-141《看見台灣》戶外首映照片
圖片來源：財團法人看見・齊柏林基金會授權提供 © 台灣阿布電影股份有限公司版權所有

頁 156《總舖師》電影海報
圖片來源：影一製作所股份有限公司授權提供

頁 152-153《總舖師》電影劇照
圖片來源：影一製作所股份有限公司授權提供

頁 157《怪胎》電影海報
圖片來源：牽猴子股份有限公司授權提供

頁 166-167《千年一問》電影劇照
圖片來源：牽猴子股份有限公司授權提供

頁 186《悲情城市 4K 修復版》電影海報
圖片來源：年代國際 (香港) 有限公司授權提供

頁 194《返校》電影海報
圖片來源：影一製作所股份有限公司授權提供

頁 202-203《返校》電影劇照
圖片來源：影一製作所股份有限公司授權提供

頁 214-215《千年一問》電影劇照
圖片來源：牽猴子股份有限公司授權提供

頁 230 作者全家福照片
圖片來源：作者提供

幹話力

作　　　者 —— 王師
採 訪 整 理 —— 蔡曉松
主視覺插畫 —— 莊永新
封 面 設 計 —— 陳世川

副　社　長 —— 陳瀅如
總　編　輯 —— 戴偉傑
主　　　編 —— 何冠龍
行　　　銷 —— 陳雅雯、趙鴻祐
內 頁 排 版 —— 初雨有限公司
校　　　對 —— 魏秋綢

出　　　版 —— 木馬文化事業股份有限公司
發　　　行 —— 遠足文化事業股份有限公司 (讀書共和國出版集團)
地　　　址 —— 231 新北市新店區民權路 108-4 號 8 樓
郵 撥 帳 號 —— 19588272 木馬文化事業股份有限公司
客 服 專 線 —— 0800-221-029
客 服 信 箱 —— service@bookrep.com.tw
法 律 顧 問 —— 華洋法律事務所 蘇文生律師
印　　　製 —— 呈靖彩藝有限公司
初 版 二 刷 —— 2024 年 06 月
定　　　價 —— 420 元

ISBN 978-626-314-666-2　（紙本）
ISBN 978-626-314-656-3　（EPUB）
ISBN 978-626-314-657-0　（PDF）

特別聲明：有關本書中的言論內容，不代表本公司 / 出版集團之立場與意見，文責由作者自行承擔。

幹話力 / 王師著；蔡曉松採訪整理.
-- 初版 . -- 新北市 : 木馬文化事業股
份有限公司出版 : 遠足文化事業股份
有限公司發行 , 2024.06
232 面 ; 14.8×21 公分
ISBN 978-626-314-666-2(平裝)

1.CST: 電影 2.CST: 行銷傳播

987.7　　　　　　　113005106